只要會拿筆
就能學會畫畫

19種練習、25個技法說明，從零開始
一次為你打好畫畫的基礎

YOU WILL BE ABLE TO DRAW
BY THE END OF THIS BOOK.

傑克・史派瑟（Jake Spicer）著

只要會拿筆，就能學會畫畫

19種練習、25個技法說明，從零開始，一次為你打好畫畫的基礎
YOU WILL BE ABLE TO DRAW BY THE END OF THIS BOOK.

作者	傑克·史派瑟（Jake Spicer）
譯者	吳琪仁
總編輯	汪若蘭
內文構成	賴姵伶
封面設計	賴姵伶
行銷企畫	劉妍伶
發行人	王榮文
出版發行	遠流出版事業股份有限公司
地址	104005台北市中正區中山北路1段11號13樓
客服電話	02-2571-0297
傳真	02-2571-0197
郵撥	0189456-1
著作權顧問	蕭雄淋律師

2022年6月1日　二版一刷
定價　平裝新台幣350元
（如有缺頁或破損，請寄回更換）

ISBN 978-957-32-9502-0
遠流博識網 http://www.ylib.com
E-mail: ylib@ylib.com

出版品預行編目(CIP)資料

只要會拿筆,就能學會畫畫 : 19種練習、25個技法說明,從
零開始一次為你打好畫畫的基礎/傑克.史派瑟(Jake
Spicer)著 ; 吳琪仁譯. -- 二版. -- 臺北市:遠流出版事業
股份有限公司, 2022.06
面 ; 公分
譯自 : You will be able to draw by the end of this book
ISBN 978-957-32-9502-0(平裝)
1.CST: 繪畫技法
948.2　　　　111003432

混合產品
源自負責任的
森林資源
FSC™ C008047

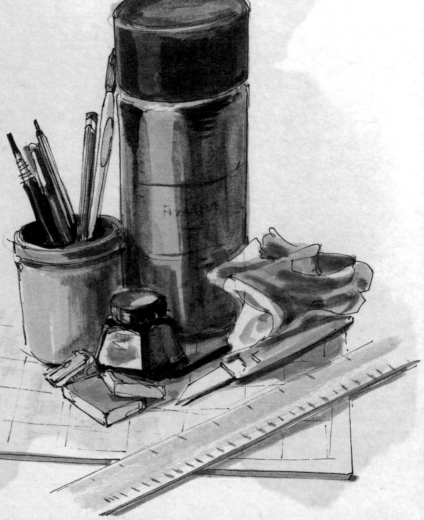

只要會拿筆
就能學會畫畫

19種練習、25個技法說明，從零開始
一次為你打好畫畫的基礎

YOU WILL BE ABLE TO DRAW BY THE END OF THIS BOOK.

傑克·史派瑟（Jake Spicer）著

吳琪仁譯

遠流出版公司

目錄

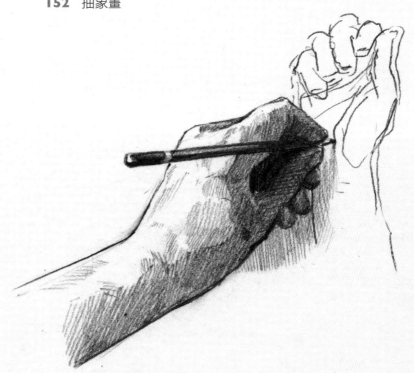

今天你想要
畫什麼？

時間

暖身練習

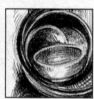
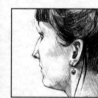

大約15分鐘

畫畫練習

地點

家裡

盲畫
20

房間邊角
24

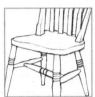

零碎形狀
32

手眼一起
40

擺設
58

鍋碗形狀
68

動物尾巴
82

畫出觸感
88

複製畫法
91

頭髮畫法
96

織物畫法
100

手
116

側臉
120

人形畫法
128

小圖
144

抽象畫
152

大眾交通工具

房間邊角
24

手眼一起
40

手
116

側臉
120

小圖
144

抽象畫
152

地點

戶外

手眼一起
40

海上的陰影
48

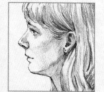
動物尾巴
82

植物畫法
108

人形畫法
128

小圖
144

城市

手眼一起
40

側臉
120

城市速寫
136

小圖
144

博物館與美術館

擺設
58

複製畫法
91

織物畫法
100

小圖
144

現場寫生

盲畫
20

零碎形狀
32

手眼一起
40

動態速寫
78

頭髮畫法
96

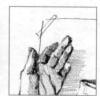
手
116

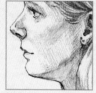
側臉
120

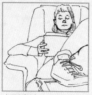
人形畫法
128

主題

人

盲畫
20

動態速寫
78

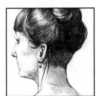
頭髮畫法
96

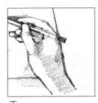
手
116

側臉
120

人形畫法
128

織物

織物畫法
100

動物

動物尾巴
82

景物

手眼一起
40

海上的陰影
48

植物畫法
108

小圖
144

建築

房間邊角
24

單點透視法
132

兩點透視法
134

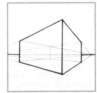
城市速寫
136

小圖
144

靜物

零碎形狀
32

擺設
58

鍋碗形狀
68

畫出觸感
88

前言

本書是為所有想要學畫畫的讀者而寫的，不論是剛入門的初學者，還是已經有一些基礎了。學畫畫時，最重要的東西就是素描本，而本書就兼具部分素描本的功能。本書有實用的畫畫方法、鼓勵的文字，還有空白頁可以直接畫。如果你從最前面開始學起，持之以恆地跟著每個章節練習，最後就能夠學會怎麼畫畫了。

學習畫畫

事實上，你本來就已經會畫畫了。小時候我們都是會亂畫亂塗的，但當年紀漸長，我們會用寫的，慢慢就不用畫了。畫畫是可以經由練習學會的技能，就像彈奏樂器一樣。你練習得越多，就會越上手；每個人都可以學得會，而規律的練習會讓你比單單依靠天生的才能畫得更好。有些人看起來好像毫不費力就能畫畫，有些人卻覺得很困難，但其實並不是這樣的，一開始我們都是要努力學。關鍵在於能不能享受學習的過程。你可能要花很久時間才能達到一開始設想的目標，而且在達成目標之前，很可能已經改變心意了。你還可能發現，當在學畫畫時，會被內在的批評聲音絆住，這時請記得：有聽到就夠了，然後放到一邊去。不要對自己太苛刻，注意自己每個階段的進步，然後享受這趟學習畫畫的旅程。

畫畫是一個過程

畫畫是將眼目所及覺得有趣的事物變成具像，這是從觀看開始。當你畫得越多，就也學會用新鮮的眼睛去看熟悉的事物；畫畫的過程可以讓你名正言順好好用力觀看這個世界。畫畫除了是畫圖的方法，也是一種觀看的工具，讓你可以將注意力集中在一些微小的部分，好捕捉變化萬千的外在形態。即使是畫想像的事物，你所畫出的圖像也是從記憶中的觀察而來。每張畫都有可能成功，也有可能失敗，與其以結果來評斷自己的能力，不如專心於怎樣進步。例如，致力於讓自己的觀察更細膩、改進手眼之間的連結、將看到的事物用更好的筆觸畫下來。當你對畫畫過程更有信心，也會對自己的作品越來越滿意。

視覺語言

繪畫是一種視覺語言，是一種透過具有意義的筆觸線條、描繪觀察與想像的方式。畫畫不只是創作藝術作品的方法，還是溝通的工具。我們藉由畫畫來溝通的頻率，比我們體認到的高出很多：例如我們畫地圖指示方向、畫設計圖描繪家具的樣子，或先幫招牌畫出圖形。畫畫也是我們還無法用文字具體講述想法時的一種表達方式；幾乎我們周遭所有手工製造的物品都是從設計者的畫板催生而來的。就像我們學一種新的語言，一開始我們會畫得很笨拙，而且還得模仿別人的線條與技法，如同在學外語時會先使用既定的說法。當你一邊在學畫畫的基本法則時，你個人的畫畫語彙也會越來越清晰，而且畫出來的線條也會越來越有特色。

評價

畫畫沒有所謂對或錯的方式，但對於你想從畫畫當中達到的目標而言，有所謂比較好與比較不好的方式。一幅作品畫得好主要得看作畫者的意圖為何，所以沒有作畫的背景脈絡，是很難評斷畫得好還是不好。當開始動筆畫時，你知道自己為什麼要畫：可能是想鍛鍊自己觀看的能力或練習筆觸、記錄看到的東西，或想表達自己的想法。記得，保留所有的畫作，因為你認為畫得最糟的作品，可能就是會學到最多的作品。

風格

前後一致的風格並不太容易掌握，而且在發展個人風格的階段時，畫出來的作品會特別顯得怪怪的。藝術大師的風格之所以可以被辨識，是因為藝術家個人的眼光與筆法，而這是透過使用特定、謹慎挑選的媒材，並持續畫某個特定主題達成的。讓你的個人風格自然地發展，漸漸你會發現，別人比你還更容易辨認出屬於你的風格。

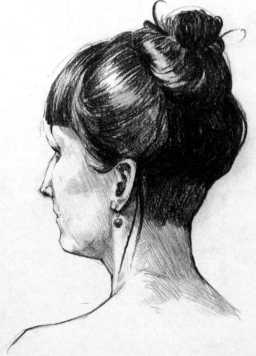

你需要……

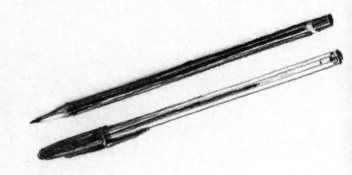

時間

要學畫畫，就需要善用時間畫畫。你在那裡磨蹭要不要拿出素描本的時間，都可以畫完一張速寫了。在週間找個不會被打斷或干擾的時段，坐下來畫畫，或者每天都盡量掌握零碎的時間畫畫。

鉛筆

鉛筆是主要的畫畫工具；它便宜，易攜帶，而且可以用來畫出各種線條。雖然2B鉛筆對本書讀者就已夠用，若可以準備3種硬度的鉛筆就更有彈性：H鉛筆可以用來畫較深的邊緣與較淺的灰色，2B是各種畫法都適用，6B可以用來畫較深的色調。請先在下面用不同力道隨意從深到淺畫畫看，測試一下你的鉛筆。

原子筆

平價的原子筆是一種應用範圍廣泛、非常適合用來畫線畫的工具，用不同的力道可以畫出不同的線條。原子筆無法被擦拭與一次性的特點，讓你能不受拘束，隨性地畫。記得多準備幾枝筆，免得筆畫到沒水。可以先在紙的邊緣畫畫看，測試一下。

在這邊試畫

	9H
	8H
	7H
較硬	6H
較淺	5H
	4H
	3H
	2H
	H
	HB
	B
	2B
較軟	3B
較深	4B
非常深	5B
	6B
	7B
	8B
	9B

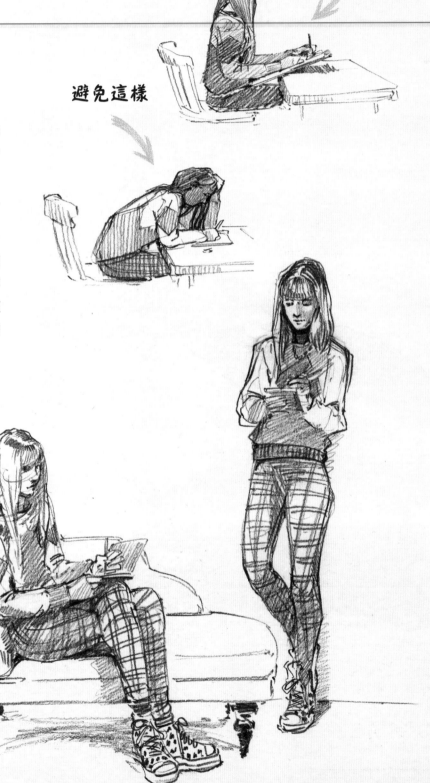

這樣很好

避免這樣

畫畫的姿勢

畫畫時建議這樣做：

— 你可能會站在博物館或人潮眾多
　的超市畫畫。記得找個地方可
　以穩穩靠著。

— 如果很幸運找到椅子坐下來，可
　以把素描本放在腿上畫。

— 若是坐在桌子前，避免趴在桌面
　上畫，這樣不僅會畫得比例不
　對，也對你的背不好。用畫板
　墊在素描本下面，斜放在你的
　腿跟桌面之間來畫。

如何使用本書

你可以直接畫在這本書上，也可以寫下心得，變成個人專屬的書。

可以在邊邊寫上你的心得

你可以直接拿起鉛筆或原子筆就開始畫，在你跟著這整本書練習時，其他畫畫用具也會陸續被介紹，最後在第158頁上會有完整的列表。雖然用一個週末的時間就可以讀完本書，但建議你不要急。若想好好跟著本書來學畫畫，請先在本書上面試著畫，然後另外找素描本多練

習，在跟著下一個章節學之前，盡量找時間多練習。不妨記下心得，或者加上自己的點子。學畫畫是一趟漫長與私密的旅程，本書會一路陪伴著你。下一頁上有一些實用的建議，可以先謹記在心。

1.

從第一個練習開始

最前面的練習可以幫助你打下基礎，而且到後面也還會用到。每個練習都是循序漸進。

2.

直接畫在這本書

這本書有一些空白處，可以盡量畫，不要怕畫。這本書是要幫助你學畫畫，而且專屬於你。

3.

找一本素描本

找一本空白的素描本，在上面繼續練習，還可以把你的點子記錄在裡面。

4.

多練習

如果你發現自己很喜歡哪個練習或覺得很有用，不妨多多重複練習。

把心得
寫下來

5.

挑戰自己

當你越來越上手，不妨試試新的媒材跟沒畫過的主題。

6.

參考用書

練完整本書之後，可以把這本書當成筆記本，從中尋找靈感跟點子。6-9頁上有做了分類，建議你在哪些地點、有多少時間的情況下，可以學畫哪些合適的練習。

7.

有決心

學畫畫需要意志力與決心，不要著急畫完整本書的練習。

8.

盡量多畫

盡量多畫，才能畫出自己滿意的作品。

9.

**讓畫畫成為
生活的一部份**

把畫畫當成自己生活的一部份。

觀看

畫畫開始於觀看。即使是出於想像力的繪畫,也是源自於你對曾經看過的事物的記憶。現在,先拋開對周遭世界樣貌既定的概念,以新鮮的眼光來看每一件事物。這麼做的目的是學習畫出直覺看到的東西,純粹觀看,然後不必管內在出於理性思考的批評聲音,直接畫下來。

感知的技巧

這個部分是引領你培養重要的技巧,讓你可以看到任何事物都能畫出來,不論是手還是馬,海邊的景色還是城市景觀。這個部分的練習可以用來畫任何東西,不必只侷限於畫這裡建議的主題而已。你練習得越多,就越容易找到主題來畫。就像音樂家練習演奏,跑者在跑道一圈圈跑著,你要從觀看中多練習畫。

1.輪廓與線條

線條是畫畫的基本元素,而且通常是最開始畫在紙上、想要用來呈現某個主題的元素。線條常常被用來界定出邊緣、主題與背景的界限,或者深淺色調的範圍。線畫本來就有其特色,通常簡化我們所看到的東西,將視覺上所看到的,簡化成一些線條。抬頭看看,注意眼睛怎麼觀看眼前的東西,這些就是輪廓的所在,也是線條要畫出的地方。

2.形狀與空間

把幾個線條聚合起來,就會出現形狀。在將立體的世界轉畫成平面的圖形時,所畫的形狀都要像拼圖一樣,一塊一塊互相銜接。為了讓你眼前的世界看起來像它原有的樣子,而不是你想像的樣子,你的眼睛必須能銳利地感知各種形狀。一個人看起來就是像一個人的樣子,所以當你要畫某個人時,就必須按照一個人應該長什麼樣子來畫。練習畫出組成主題與其周圍的所有形狀,你會發覺比較容易畫出眼前的事物。

3.色調與顏色

我們透過光線的折射看到物體的樣子;我們也因此能看到色調深淺,以及色彩。我們先不討論色彩的部分。抬頭看看,想像你眼前所見是一片黑白色調。你看到的應該很少是全然的黑色或白色,大部分看到的是灰色,從很淺很淺、幾乎快成白色的灰,到很深、幾乎發亮如黑色的灰。如果想要畫出栩栩如生的作品,就得掌握各種的灰色色調。線條與形狀可以用來建構畫面,而色調深淺則可以幫助你畫出立體感與空間深度。

PART 01: 觀看
線條（畫法）

線條

不論你的線條是畫得很重，還是
很輕、很隨性，還是很精確，都
要畫得很有自信。把鉛筆或原子
筆很自在地握在手中畫，就好像
是手的延伸；盡量多試試用筆可
以畫出哪些種類的線條。你可以
慢慢畫線條，也可以畫得很快，
可以用手指的力道畫出短而有力
的線條，也可以用手腕的力道畫
具有動感的線條。可以先在下一
頁練看看。

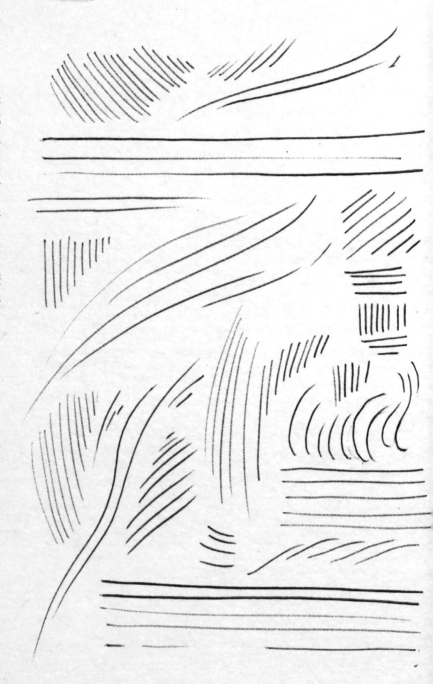

在這裡
練習

PART 01: 觀看
盲畫（練習）

你需要：

— 1–5分鐘
— 原子筆或鉛筆
— 任何主題皆可

有些畫畫的練習是要幫助你學習畫畫的過程，而不只是畫出個什麼形體。這個練習就是要帶領你專注地觀察主題，明確地看出輪廓，然後用一根線條自由地畫出來。這是一個很隨性、可以加入冥想的練習，還可以當做在畫比較正式作品前的暖身練習。

你的主題可以是在火車上的一個人、臥室的陳設、插在瓶裡的一束花，或任何事物都可以。把鬧鐘設好，或者設定在一首歌播完的時間畫完。將視線放在主題上，就像平常畫畫時注意力聚焦在筆尖上一樣。不要低頭看，用筆直接就畫在空白紙上。慢慢圍繞著主題的輪廓觀看，同時手也跟著眼睛的視線畫著。絕對不要低頭看畫紙，只要專注看著主題，不間斷地一直畫。時間一到，停下筆來，再來看自己畫了什麼。想當然一定看起來怪怪的，而且不合比例，但這可是經過仔細觀看、很有信心地用流動的線條畫出來的成果。

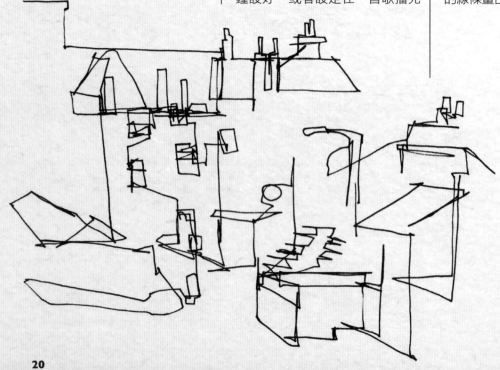

在這裡
練習

輪廓與對應關係

線畫就像是將點與點之間連接起來的畫畫，首先要把點畫出來。

當你在找尋主題的輪廓時，等於就是在各個點與點之間的空間裡航行著。這時若能正確判斷各點之間的關係，將可以協助你畫出正確的比例。畫畫時，眼睛應該持續在主題與畫面之間游移，就像要找出拼圖相異之處，一直比較兩邊的差異。你花越多時間觀看主題，就越知道怎麼解決畫畫時遇到的問題。

點對點

快速畫出一些短線可以幫助你先確立主題大概的比例，即使後來一邊畫一邊重新修正。可以先在物體上下左右的邊緣，畫短線做為標示記號。

觀看、記住、畫下來

先觀看，再畫下來。仔細觀看主題，找到想畫的輪廓，看這輪廓是從哪裡開始，哪裡結束，還有這些點與點之間的線條是如何。先看出輪廓，記住，然後畫下來。

練習的線條

在畫面上重複畫太多線條，會影響最後定稿的線條，所以不要畫過多不需要的線條。如果是想要練習畫線條，可以輕輕地畫，感覺就像視線從主題飛至畫面那樣橫越空間。然後用單一線條，也就是最後定稿的線條，有把握地畫下來。

23

房間邊角（練習）

你需要：

— 5-30分鐘
— 原子筆或鉛筆
— 任何室內空間皆可

人造的空間裡有許多邊角，像辦公室、博物館和火車車廂都充滿了各種物件，可以提供你觀察輪廓的機會。這個練習奠基於前面的練習，就是用連續的線條畫出眼睛在室內所看到的東西。這次你可以邊看邊畫。

在你身處的房間裡找一個有趣的角落，攤開素描本，在對開頁面的中間處開始畫。用單一連續的線條，畫出眼前物體的輪廓。從任何看到的輪廓開始，持續讓視線在畫紙與房間上下游移，並且一直畫，不要停下來塗改。畫出

來的作品一定會不合比例——這是沒關係的。一直畫到滿為止。這個練習可以天天畫，把你去過的室內場所都記錄下來。也可隨時隨地畫。一整本素描本裡若充滿了隨性畫出的線畫，會很特別外，也很吸引人。

在這裡
練習

形狀與空間

客觀性是做出清晰觀察的關鍵之處。當你不再把杯子看成是杯子，而單純看成是在空間裡的一個形狀，會覺得好畫多了。

練習將注意力放在主題的背景上，可以訓練自己的眼睛比較容易看出空間裡的形狀。當你慢慢培養出感知技巧，就會找到不同的方法解決畫畫時遇到的問題。

從大形狀到小形狀

畫畫時，如果先從小的細部開始畫，等畫到別的部分時很容易就不合比例。應該先將主題的整體形狀畫出來，加以修正，然後慢慢找出空間裡比較小的形狀。

畫出零碎形狀

在畫主題周邊的負空間時，先畫看到的零碎形狀，這樣比較能畫出這個背景空間的正確樣子。如果畫出來跟已經畫好的主題不搭，可以再修正。

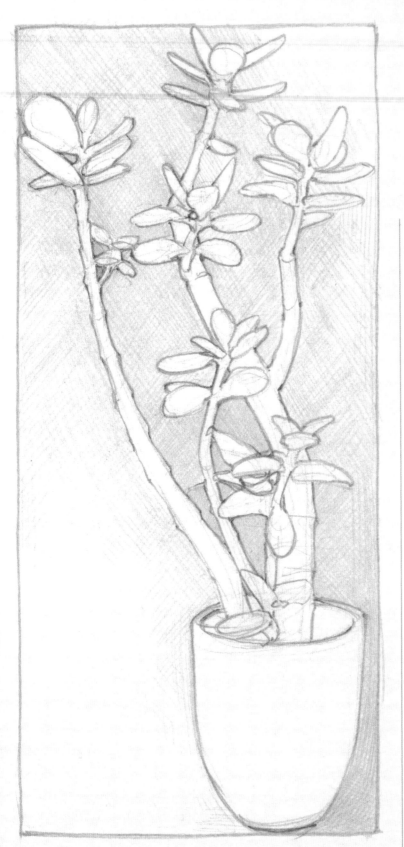

畫出界限

零碎形狀很容易看出來,但主題周圍的負空間就沒有明確的界限。把主題想像是在一個框框裡,能幫助你看到周圍的負空間。這時可以利用取景器來畫,請看下一頁的介紹。

取景器（用具）

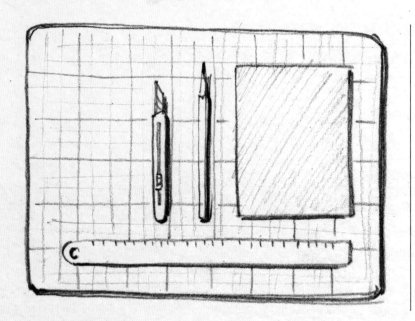

素描本的頁面有邊界，但我們眼前的世界並沒有。取景器可以幫助你將眼前看到的事物設立邊界。就像任何輔助觀察的工具，取景器偶爾使用就好，以免過度依賴。

自製取景器

找個夠硬的厚紙板來做取景器，尺寸裁剪成像這本書一樣大小。包裝盒的紙板或素描本背面也都很適合。此外，還需要美工刀、鉛筆、鐵尺和切割墊。

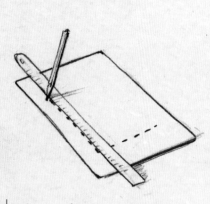

1.

先用鉛筆跟尺畫出中間要割掉的部分。

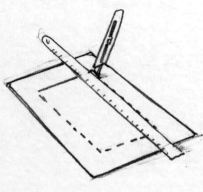

2.

用鐵尺跟切割墊割掉中間的部分。

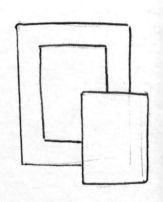

3.

不要把中間丟掉！

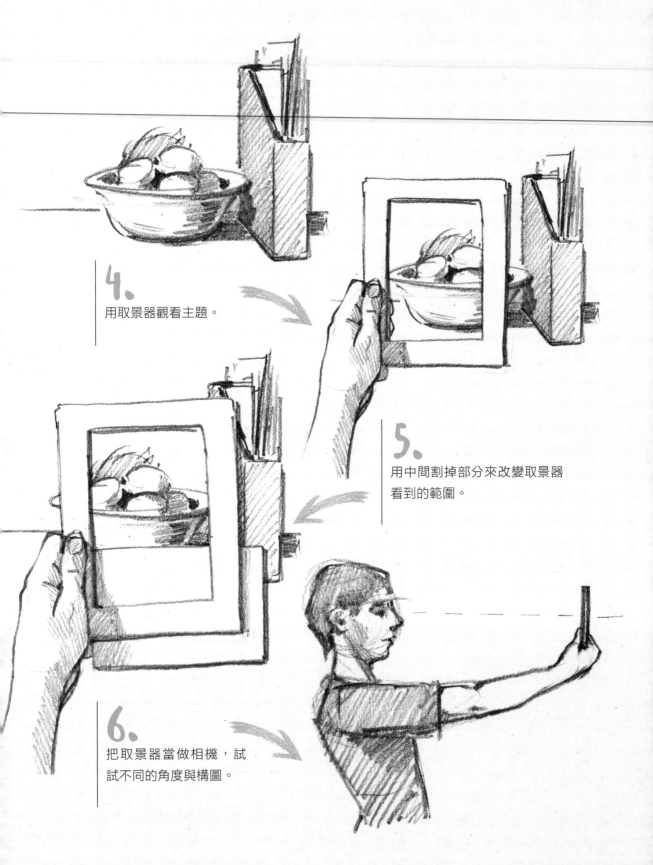

4.
用取景器觀看主題。

5.
用中間割掉部分來改變取景器
看到的範圍。

6.
把取景器當做相機，試
試不同的角度與構圖。

零碎形狀（練習）

你需要：

— 15-30分鐘

— 一把椅子或凳子

— 鉛筆、橡皮擦與取景器

這個練習是要發揮一下感知能力，畫一個你熟悉、但複雜的主題。在這個練習中，可以用取景器，但沒有強制性。除了椅子，也可以畫樹、花，或寫生課裡的模特兒。

用取景器設出邊界，先畫椅子的大形狀，接著找出零碎形狀，然後一個個慢慢畫出來。

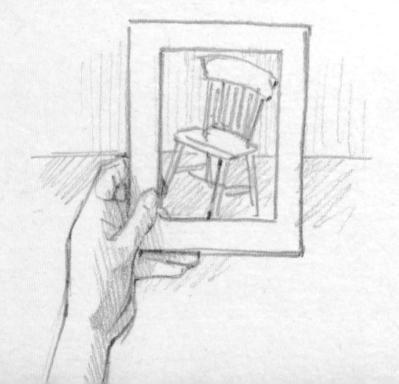

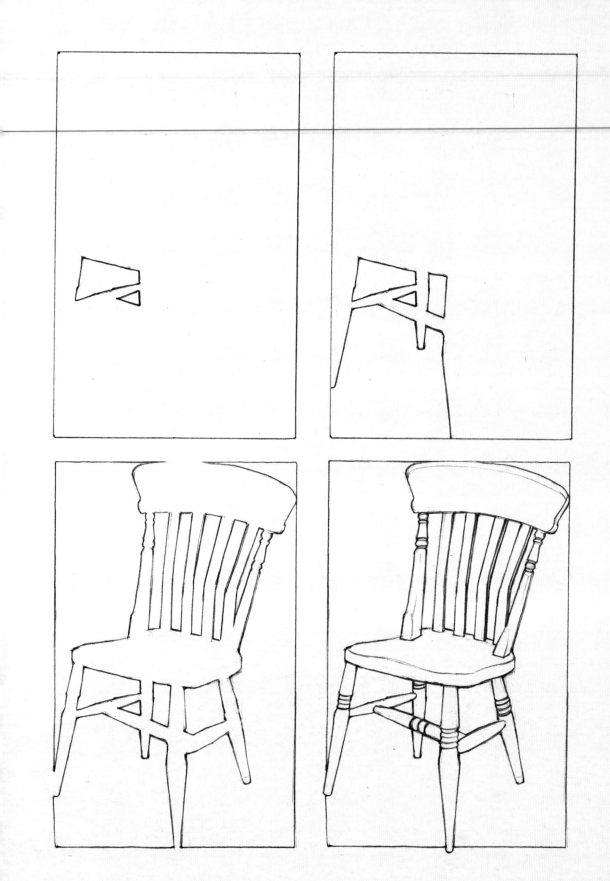

在這裡
練習

色調

除了用線條畫出主題的輪廓與形狀，也可以用色調呈現出物體的形狀。

線條可以畫出輪廓與邊界，而色調深淺能呈現眼前所見的事物樣貌：因為在比較亮的邊緣與比較暗的邊緣之間是沒有線條的。如何在線條與深淺之間取得平衡，就要看你的選擇。

明暗表現法

圓形是一個平面的形狀。若要讓扁平的圓形在畫紙上看起來像立體球形，就得用色調深淺來呈現。可以用線條先畫出球體投影的邊緣與光線的漸層變化範圍。然後用簡單的平行線條畫出深淺。在背景處畫上漸層則可突顯球形的輪廓，讓它看起來很立體。

在這裡
試試看

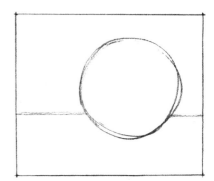

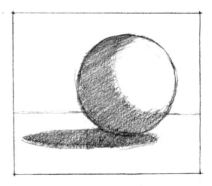

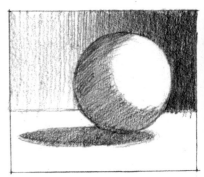

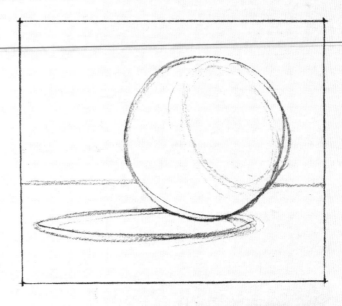

色調深淺的形狀

陰影也是有形狀;有時候輪廓很
明顯,有時候則是模模糊糊。先
觀察一下看到的陰影是什麼形
狀,然後畫出來。瞇起眼或不要
把焦點放在陰影上,可以比較容
易看清楚陰影。

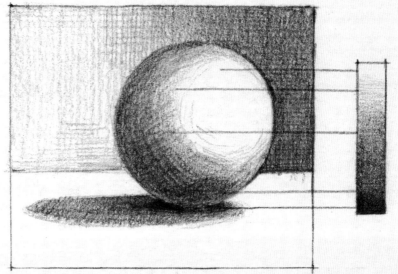

亮與暗

將眼前看起來複雜的景象,拆解
成一些可以畫出來的色調部分,
也能幫助你比較準確畫出陰影的
形狀。最亮的部分與最暗的部分
不會像你預期的那麼常出現。

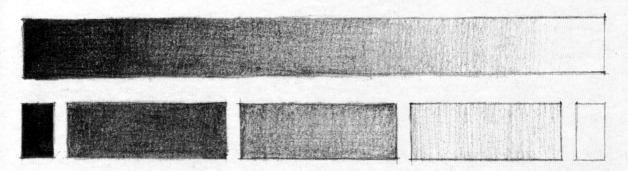

明暗（畫法）

明暗

來試畫看看各種不同的明暗線條。可以
在本頁與下一頁空白處畫看看。也可以
用不同的筆畫看看。

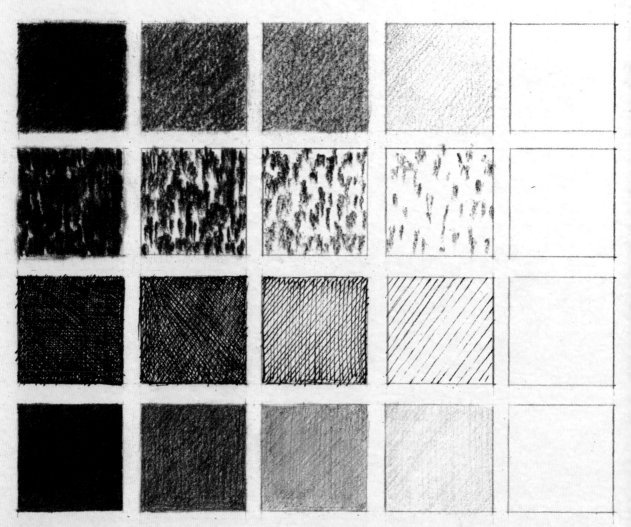

在這裡
練習

PART 01: 觀看
手眼一起（練習）

你需要：

— 10-30分鐘
— 2B鉛筆
— 任何景色皆可

用不同的力道，畫出不同的深淺色調，練習多了，最後會變成一種直接反應，看到不同的明暗就能直接畫出來。在這個練習中，可以不必管線條畫得如何，眼睛先掃視一遍周遭環境，然後直接用連續的速寫線條畫。

把眼前所見到的景物當成畫畫主題，不論是在室內、戶外，或者是看著窗外景色都可以。先找個好位置坐下來，用削尖的鉛筆，先在邊邊練習畫一下。然後從上方角落開始，把你所看到的，用速寫線條畫

下來。比較暗的地方就比較用力畫，比較亮的地方就輕輕畫。好好地畫在頁面上，直到畫滿深淺色調為止。你要把眼睛當成是掃描機，而手是印表機。

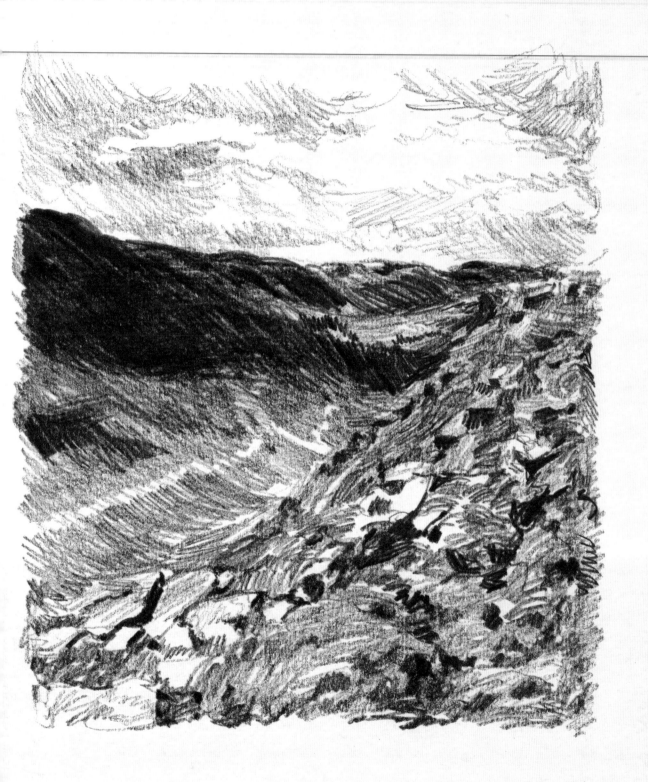

在這裡
練習

炭筆（用具）

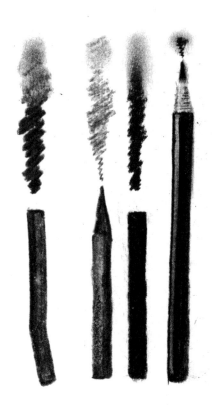

接下來的練習是用炭筆來畫。炭筆是很棒的畫畫用具，很適合畫深淺色調，但畫在素描本上就有點麻煩；你可以改用筆芯較軟的鉛筆來畫。

炭筆可以畫出很黑的線條，畫起來很順，但很容易把畫面弄得糊糊的。不過它的缺點也是它的強項：炭筆畫可以很容易被擦掉，也可以用手指、布或推色筆推開。

柳條炭筆的筆身是圓的，很便宜，容易買到，而且很容易推開。葡萄藤炭筆通常是方形，比較硬，削尖後，可以用來畫細部。炭筆條可以畫出非常濃的黑色。炭鉛筆裡用的是炭條，可以削尖，畫出各種質地。

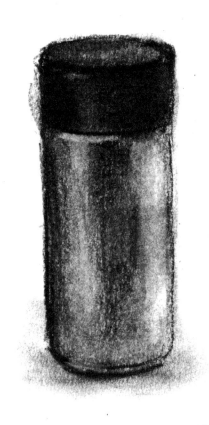

畫在素描本時

用炭筆畫在素描本時，得噴上定型液才不會弄糊。以一個手臂的距離均勻地噴上定型液即可。選用藝術家專用的定型液當然是最理想，有些人會用噴頭髮的定型液，但時間一久會發黃。不論選用哪種定型液，多少都會沾到另一頁上，所以最好只畫在一面上，另一面空白，或者隔個幾頁，盡量避免炭粉沾到另一頁上。不過炭粉沾到另一頁所留下的圖形其實也很有吸引力。

先在這裡用炭筆試畫一下，然後闔上書，看看上一頁會沾到多少炭粉。

擦出色調（畫法）

軟橡皮擦是很重要的畫畫工具，可以畫出亮與暗的部分。先從炭筆上把炭粉削一點到下一頁上，然後用布或面紙將炭粉推開，畫出中間色調的灰色。接著用捏得尖尖的軟橡皮擦，畫出亮的部分，或著再多沾一點炭粉，畫出更暗的部分。畫完後用定型液噴一下。除了炭筆，也可以使用鉛筆這麼做。

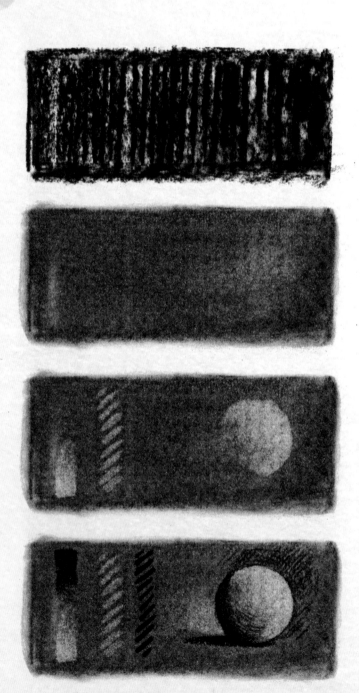

在這裡
練習

海上的陰影（練習）

你需要：

— 10-30分鐘
— 炭筆、布與軟橡皮擦
— 陸上或海邊景色

畫畫不見得每次都是從畫線條開始。相機可以捕捉瞬間變化的光線效果，而畫畫需要時間，但這樣的好處是你可以觀察與感受整體的環境，在一段時間內捕捉好幾個瞬間。擦出色調的畫法可以讓你畫出大片很暗的部分，也可以很快擦出亮的部分，來捕捉景色中瞬間改變的光線，或者海上的波浪。

先選定一個景色，想想要畫哪個部分。把整體作品的氛圍當成像構圖一樣重要來考量。翻到素描本裡有兩頁空白的地方，先削一些炭粉在上面，用布推出一片中間色調的灰色，讓另一頁保持空白。接著擦出光線閃耀的部分，同時加上更多的炭粉畫出很暗的部分。當景色瞬間出現某種光線效果時，先記在腦海裡，同時一邊擦出或加上炭粉來畫。這個練習也可以應用在畫人物、室內，或靜物。

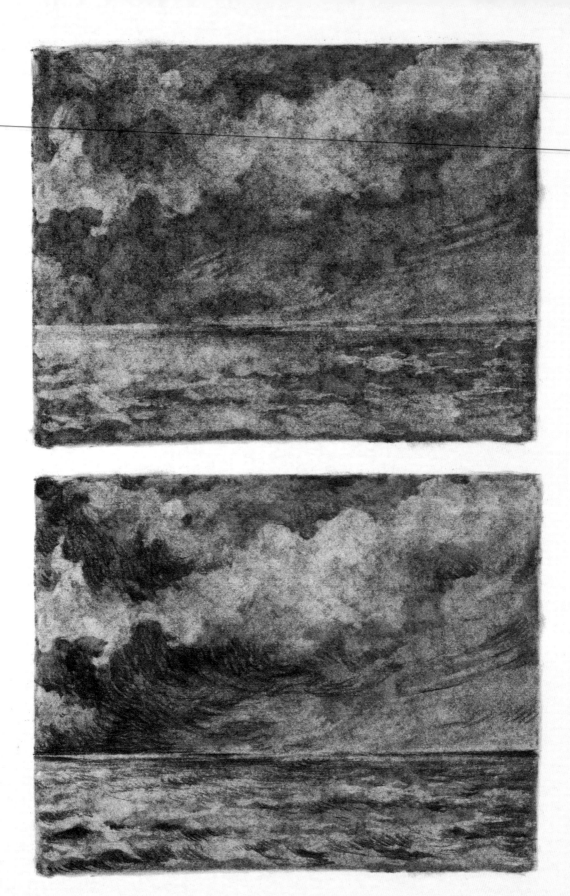

記得畫完後要噴上
定型液。

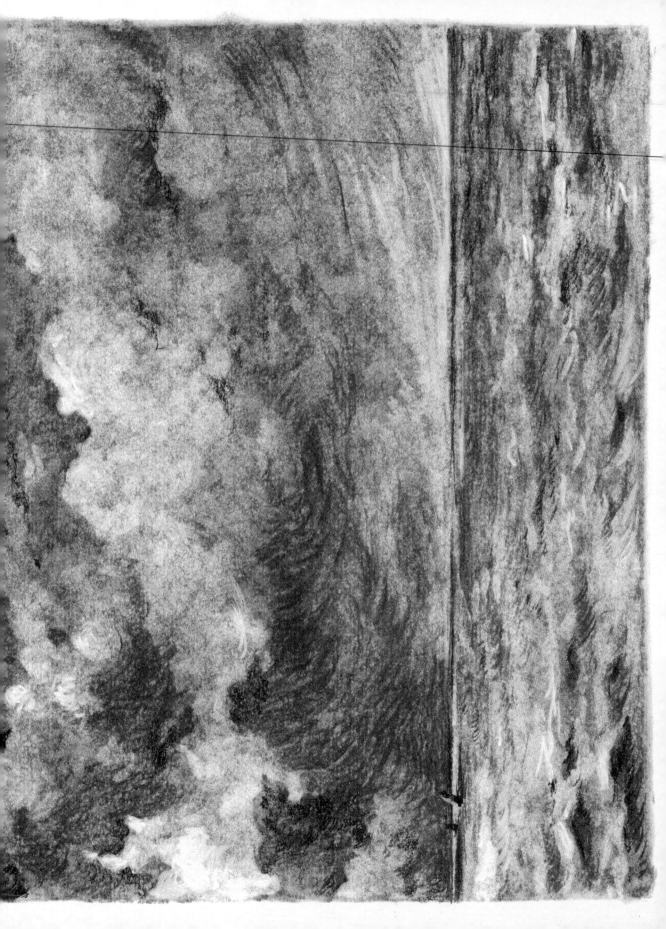

在下一頁練習
（讓這頁空白）

墨水筆（用具）

除了前面介紹過的平價原子筆，還有很多筆也很適合用來畫畫。

堅固耐用的簽字筆受到許多城市速寫者的喜愛，它的筆頭有各種尺寸可供選擇。軟頭筆則可畫出各種美麗的線條。試著用不同的筆畫，看看是否墨水乾了後，碰到水會暈開。如果暈開了，可以用水彩筆沾水，加上暈染與漸層的效果。

在這裡試畫

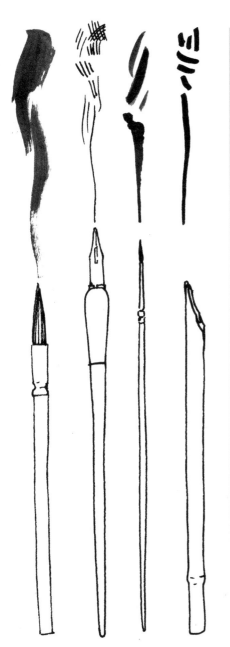

墨水可以直接用各種不同的畫筆沾
著畫，從沾水筆到毛筆都可以。試
試用不同的筆畫，記得要等乾了之
後再闔上素描本。你會需要準備一
瓶墨水、一罐水和一些面紙。

在這裡試畫

影線（畫法）

影線是指畫出很多平行的線條，以創造出大片暗黑的區塊。交叉影線則是用一層層不同方向的平行線條，畫出更黑的色調。請試試用簽字筆跟鉛筆畫影線與交叉影線。

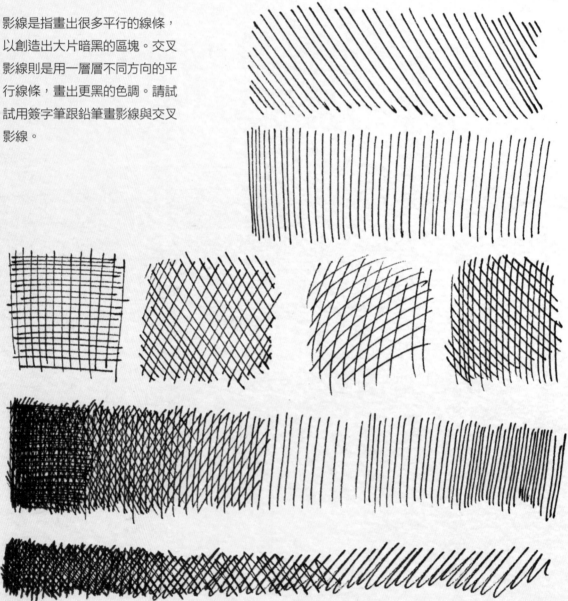

在這裡
練習

擺設（練習）

你需要：

— 5-45分鐘
— 你偏好的筆
— 在桌上放幾個小東西

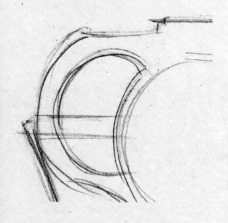

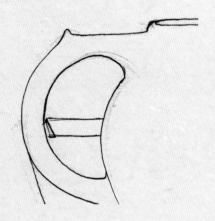

練習畫自己熟悉的東西可以讓你用新鮮的眼光重新觀察，欣賞它的形狀、形體，還有光線如何落在它的表面上。靜物畫可以表現平凡物品的簡單之美，讓重要的物件更顯不凡，或者讓具有象徵意義的東西彷彿訴說著什麼故事。

收集一些物品放在面前的桌子上，盡量擺放成有趣的構圖。挪動挪動擺設，選出最好的角度開始畫。當開始畫時，運用到目前為止所學到的技巧。你可以先用線條畫出主題的形狀，用負空間來確認比例是否正確；然後一層一層畫出深淺色調，用軟橡皮擦擦出最亮的部分。好好觀看主題，找出最適合這個主題的線條畫法。

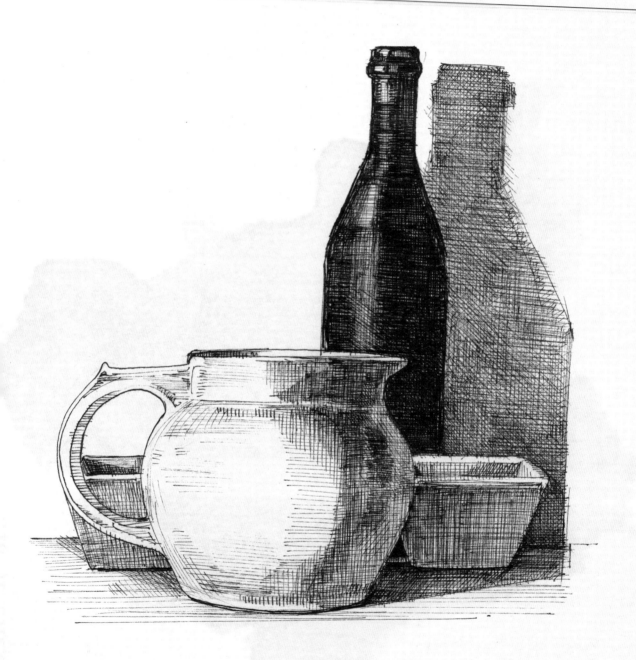

這幅畫是先用鉛筆畫底稿，
然後用代針筆畫完。

在這裡
練習

感受

一幅畫不只能描繪出物體的樣貌，還可以表達更多。剛開始畫畫時，或許只是用線條與色調呈現出眼睛所看到的事物，但你並不只具備如相機般的功能，僅捕捉光影變化而已。你所畫出的線條可以表現出質地感、重量感跟生命力，還能透過感官體驗呈現出主題。本書這個部分將協助你將感受帶進自己的作品中。

有意義的線條

不是你說自己畫的主題有多重要就行了，而是要看你怎麼描述它。你一開始用手畫的線條，例如食指與大拇指的快速動作，跟用手肘施力畫出來的長而流動的線條就有所不同。快速畫出的線條與慢慢畫出的線條相比，多了一種活力感，而不論哪種線條都各有特點。用比較大的力道畫出來線條會比較深，比較輕的力道畫出來的則比較淡。你畫的越多，畫出的線條類型就越多。

量體

想像有一堆蔬菜水果擺在桌上。用線條可以畫出它們的形狀；色調深淺則可以畫出立體感。但還不只這樣。畫的時候，請回想在擺放它們時，拿在手裡的重量感，想想蘋果拿在手裡的感覺。你要怎麼畫出蘋果的重量感與體積感，還有在空間的立體感呢？

形態與重量

在這堆水果蔬菜裡有一把花。放在桌上的蔬菜有 種靜謐的重量感，它們不是從上垂下的，就是從地上長出的，而花朵的莖則有一種對陽光的渴望，葉子看起來仍然生氣勃勃。用手腕施力迅速畫出具有活力的線條，最能呈現出花朵的姿態，與周圍蔬菜水果圓圓的重量感形成對比。

表面

檸檬凹凹凸凸的表皮，跟茄子光滑的表面以及馬鈴薯不規則的輪廓大不相同。光線可以讓你看到它們的表面是長什麼樣子，所以在畫深淺色調時，不妨試試用不同的線條，畫出這些蔬菜水果不同的表面。

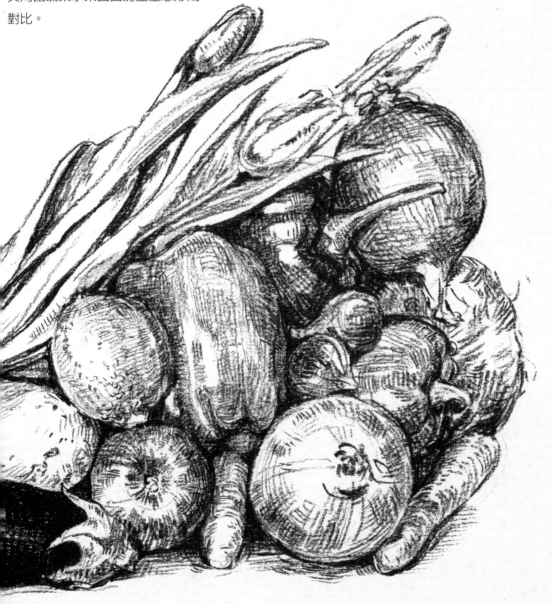

量體

你在畫人物、鍋子或樹木時，等於是將立體的東西「轉譯」到平面的畫面上。你畫出的輪廓其實代表了一道水平線，水平線另一邊還有更多。而你看到的陰影形狀，只呈現出一個物體是如何阻斷了光線的路徑。畫在紙面上的線條，可以界定出輪廓與陰影範圍，但也可以創造出物體的立體感。線條可以表現出一個物體是如何存在於空間，包括它的體積與量體。

線條

輪廓線可以呈現一個平面形狀的體積，就像在地圖上畫出地形的樣貌。當你要畫一個圓弧形物體的表面時，先想像自己是一個做陶器的人，正在輪轉台上轉動著一個陶碗，然後用線條畫出表面的弧度。橢圓形的線條可以呈現出往內凹或往外凸的形體，而想像要畫的物體裡面有一個橫斷面，這樣對於物體的表面弧度會比較有概念。此外用垂直、水平跟對角線的線條則能呈現出表面的走向。

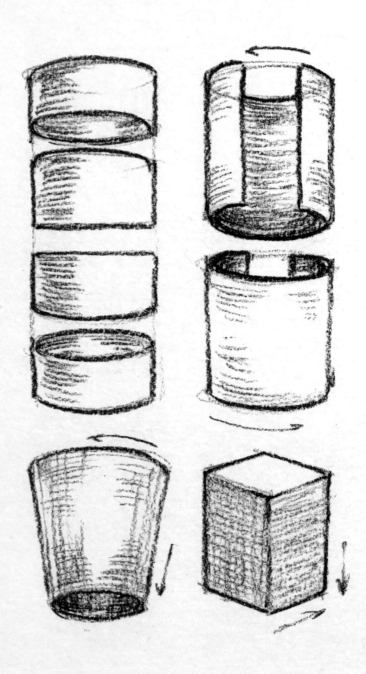

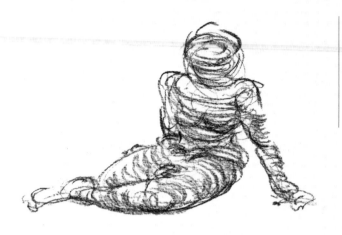

1.

在速寫時，橢圓形與螺旋形的線條可以表現出量體感，而不必靠輪廓線。

2.

線畫比較簡化，無法描繪太多細節，這時可以用一些線條畫出表面部分，來表現較多的細部。

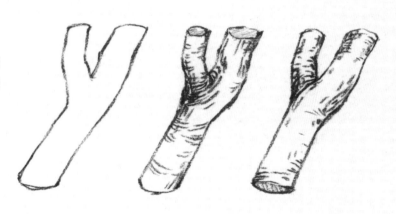

3.

一層層畫上的輪廓線最後必然會成為色調的呈現，或者畫兩層輪廓線，變成影線，來呈現光影的效果。

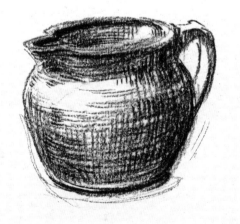

輪廓（畫法）

輪廓線

來練習畫具有動態感的橢圓形：
用畫手鐲狀的輪廓線條，把平面
的形狀畫成圓弧形的形體，將想
像中的陶罐畫出來。

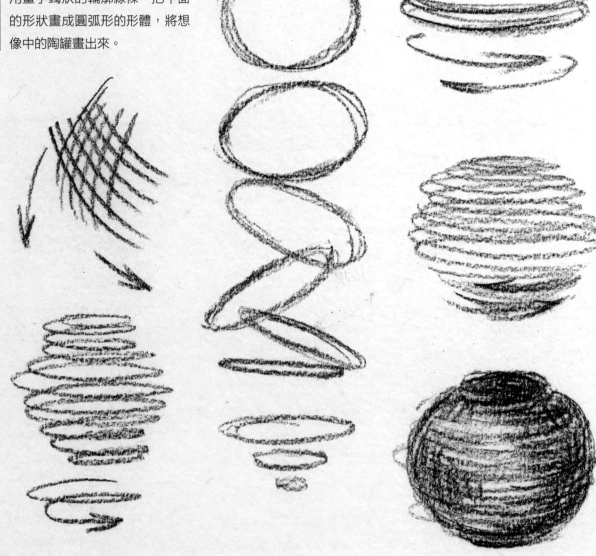

在這裡
練習

鍋碗形狀（練習）

你需要：

— 15分鐘−1小時

— 炭筆或鉛筆

— 鍋碗瓢盆

一堆鍋碗瓢盆裡會有各種橢圓形的形體。這個練習是要練習畫一堆廚房用具。畫的時候先將手腕放輕鬆，在空中練習畫一些橢圓形，然後再下筆畫。盡量避免畫出銳利的邊角輪廓，以呈現眼前看到的圓形表面。

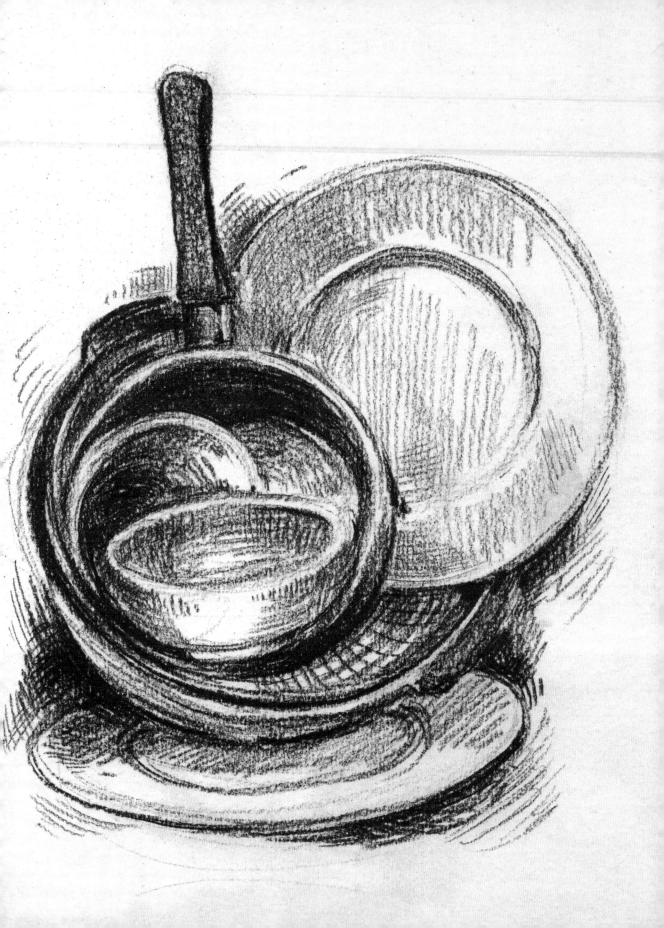

在這裡
練習

姿勢

如果是畫一個群體，就把主題當成一整個物體來畫，而動態素描畫法可以表現出主題的動態感。你在畫的時候，可以將從主題本身感受到的生命力，透過動態素描的線條，「轉譯」到畫面上。

動態線條

你可以用線條表達出緊繃、動感或靜止感。下筆畫的速度，以及線條的粗細與色調深淺，會呈現出主題不同的動態感。

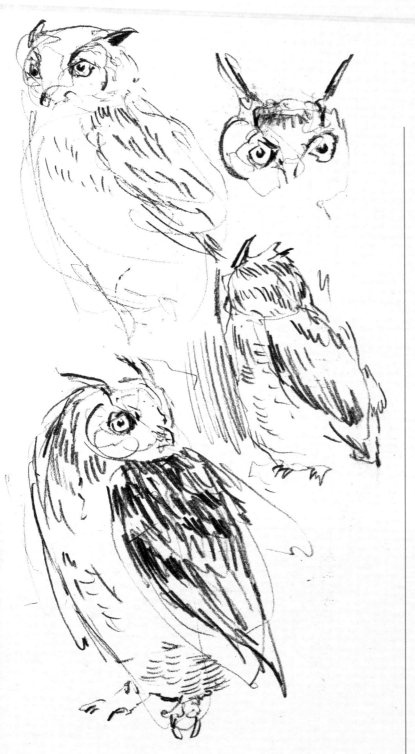

轉瞬即逝的輪廓

不同粗細的流動線條，可以呈現出姿態的動態感。如果你正在畫一個移動中的主題，先好好觀看，記在腦海裡，然後快速、直覺地畫下來。

畫出動態

當然可以不只是畫主題而已，也可以畫主題移動的路徑，來捕捉移動中的姿勢的流動感。

PART 02: 感受
線條的質感（畫法）

你畫線條的方式會影響線條的呈現。不妨試試用不同的方式拿筆畫，或者用非慣用手來畫。降低對於畫畫媒材的控制，可以幫助你畫出更自由、更自然的作品。試試用不同的方式拿筆，畫一系列一筆畫的作品看看（請見第24頁）。

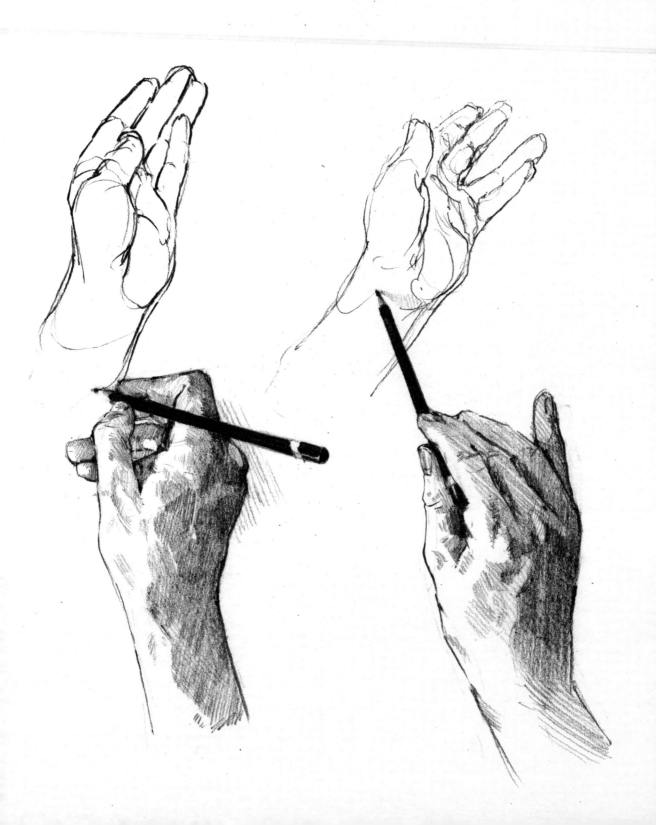

在這裡
練習

動態速寫（練習）

你需要：

— 1-5分鐘／每張
— 鉛筆、炭筆或墨水
— 一位人物

要捕捉動態感，必須在畫出輪廓前將主題視為一個整體。這個練習很適合用在寫生課，或在街頭、電視前快速描繪移動中的人物時運用。畫的時候，先記住各個瞬間出現的形狀與輪廓；不必趕著要畫細部，表現出人物的活力動感即可。

用筆先畫出寬大的線條——可以用炭筆的側邊、灰色的軟毛筆、稀釋的墨水或鉛筆的側邊來畫，畫出主題的主要形狀。然後用黑色的筆，像是炭筆、簽字筆或鉛筆，畫出隨性的線條，將重要的形狀勾勒出來。最後畫出一些主要陰影的部分。

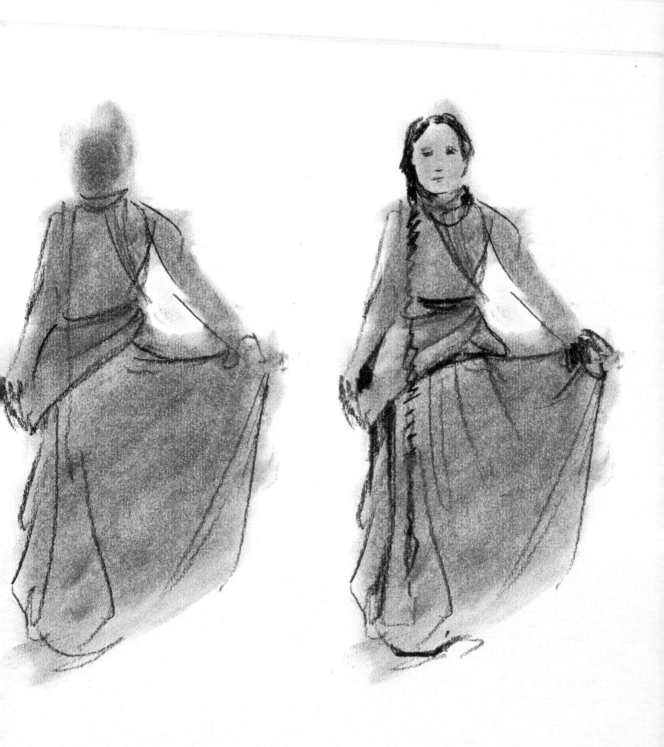

在這裡
練習

PART 02: 感受
動物尾巴（練習）

你需要：

— 45分鐘

— 原子筆

— 一隻動物

習作也是一種研究主題的方式。當把畫畫當成一種觀看的方式時，就不必要全部畫完，或畫得很完整。而且在畫動物寫生畫時，牠們是不可能乖乖一直不動。

這個練習很適合在動物園或水族館畫，或是在家練習畫寵物。用原子筆畫可以減低想塗改的念頭。只要在動物主角前準備好，試著用大量短線條去捕捉牠們的姿勢即可。你會發現自己整頁畫的都是不太完整的身體部位。當你的動物主角又出現之前畫過、但只畫到一半就放棄的類似姿勢時，就再回到先前畫過的部分去畫。或者把你喜歡的角度拍下來，然後趁牠們還在面前時照著畫。這個練習也適合用於盲畫的作品上（見第20頁）。

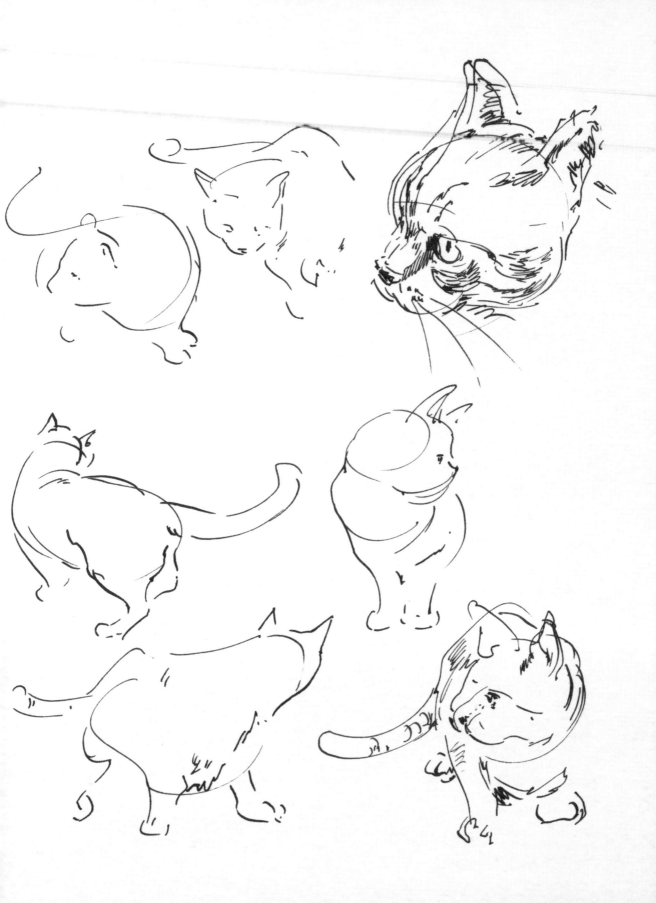

在這裡
練習

表面與質地

我們對於物體的觸感，會影響我們如何畫出來。要畫出皮膚與布料的觸感有什麼不一樣，就得將運用畫色調的線條來畫質地。

隱喻

繪畫是一種視覺語言，大多時候我們用畫畫來描繪我們所看見的事物，但畫畫的線條也可以用來隱喻聲音、嗅覺或感覺。例如，心跳的聲音或強度，可以用高低起伏的線條來呈現，但也可以用抽象的線條來表達心跳的感覺是如何，後者就完全是看藝術家個人表現。你還可以在畫紙上用抽象的線條呈現出音樂、感情或味覺等等。藉由繪畫來呈現這些看不見的現象，你會發現自己不只是畫出眼睛所看見的事物，還有不同的感受。

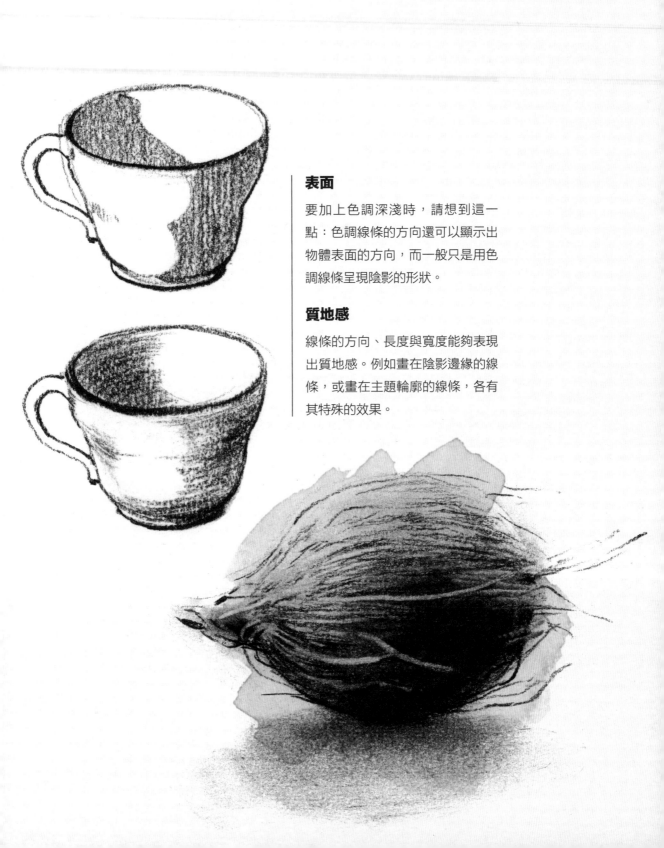

表面

要加上色調深淺時，請想到這一
點：色調線條的方向還可以顯示出
物體表面的方向，而一般只是用色
調線條呈現陰影的形狀。

質地感

線條的方向、長度與寬度能夠表現
出質地感。例如畫在陰影邊緣的線
條，或畫在主題輪廓的線條，各有
其特殊的效果。

PART 02: 感受
畫出觸感（練習）

你需要：

— 5分鐘

— 簽字筆或鉛筆

— 放在袋子裡的一個物體

你不必要看著什麼東西才能畫。這個練習是希望引導你用不同方式去感受畫畫的主題，而不只是用眼睛去看。這是一個好玩的練習，可以強化你對事物的觀察，並且幫助你發展出新的畫法。最好你不知道要畫的東西是什麼，所以可能要找個人幫忙把東西放進袋子裡。

先放好畫紙，鉛筆拿在手裡，然後閉上眼睛，把另一隻手伸進袋子裡。先感覺一下東西的形狀、重量、質地，接著開始畫，這時眼睛仍然閉著。不要想去畫你覺得看起來的樣子，只要畫出物體的表面。畫完了再去看自己畫了什麼。可能看起來很怪，但或許有些線條可以運用在你觀看後所畫的作品。

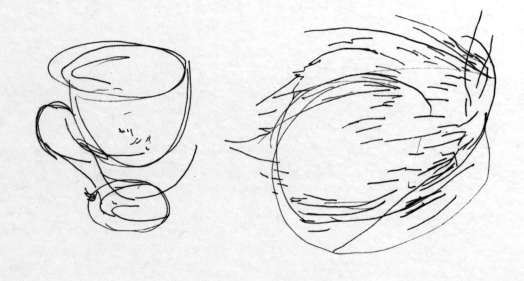

在這裡
練習

臨摹畫法

臨摹藝術家畫的人物、臉部,或花園,往往比自己現場畫出來容易許多。因為藝術家已經替你做好所有的決定,他們已經選好要用哪種線條來突顯主題、陰影要畫得多深,還有要用哪種線條畫質地。

其實臨摹別人的畫法可以讓你對於要用什麼線條以及畫畫的過程,有更深刻的體會。

以臨摹來學習

臨摹某位藝術家的作品時,不要只照著畫出圖形而已,要跟著練習畫每個線條,並且從頭到尾試著模仿藝術家畫畫的整個過程。在使用藝術家所使用過的畫法時,會學到最多,而且從藝術家的素描開始臨摹,要比從油畫臨摹更有收獲。

臨摹線條

在臨摹了幾次,並且從藝術家如何運用線條中學到一些東西後,就可以將同樣的線條運用在自己的作品中。受到其他藝術家的影響並沒什麼不好,如果畫畫是一種語言,那麼臨摹線條就等於在自己的字彙中加進一些新的字。臨摹其他藝術家的筆觸,將覺得不錯的部分融入自己的畫畫中,將不喜歡的部分略過。如果有好好觀察,好好畫出線條,就能夠模仿別人的作品而不至於犧牲個人的創作想法。要學會畫出自己的個人特色,那可是得花夠長的時間,而且你會發現,自己在這個過程中一直受到大量其他的影響。

複製畫法（練習）

你需要：

— 45分鐘

— 鉛筆或筆

— 影印一幅畫

現在來練習在p93頁上模仿梵谷的畫。找一幅喜歡的作品，影印下來，然後照著畫。也可以在美術館或博物館照著展示在牆上的作品畫。

梵谷在畫這幅《花園》時，先是用鉛筆勾勒出整個構圖，然後用蘆葦筆畫。你也可以這樣試試看：先用鉛筆畫，輕輕地畫出來，然後用沾水筆或蘆葦筆（如果有的話）畫完整幅。如果沒有這種筆，可以用較深的鉛筆或代針筆畫。之後你可以用學到的畫法來畫一個花園，或一盆花，運用梵谷的筆法來畫自己的作品。

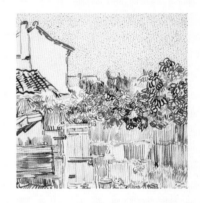

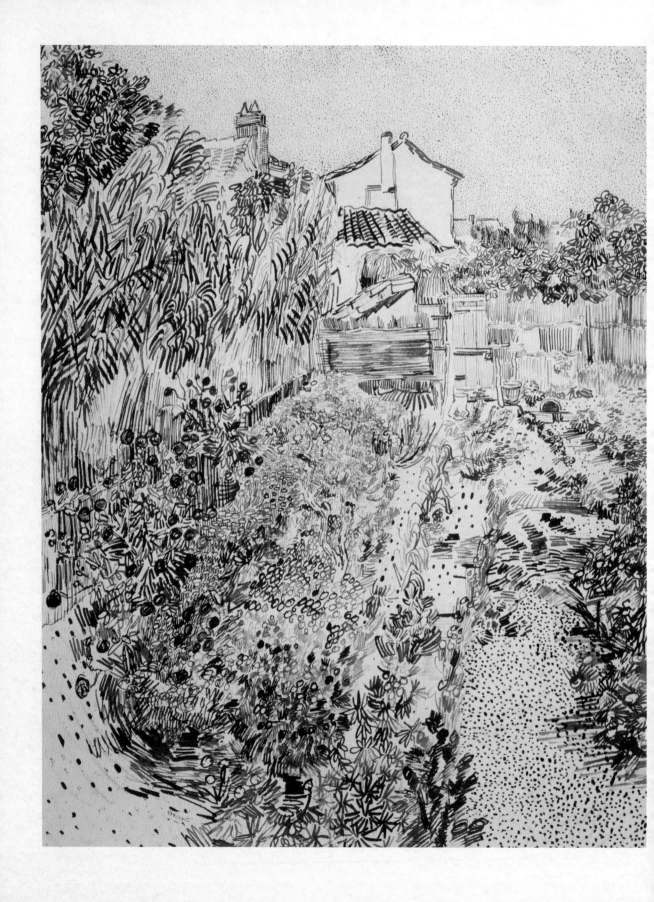

（上一頁與第91頁細部）
《花園》，梵谷，1888
黑色墨水、鉛筆。私人收藏

形狀、色調、質地

在畫移動中或變化中的主題時，例如瀑布，或是滿布雲層的天空，或者動物，會需要一些先後步驟來幫忙處理這種挑戰。你可以先畫主題的基本輪廓，然後一邊隨著主題樣貌的改變，一邊慢慢畫出色調與質地部分。有時候需要將畫色調、輪廓與質地的線條加以區分，但有時候可以用同一種線條來畫色調、輪廓與質地等等。總之先畫形狀，再畫色調與質地部分。

旁邊這張畫雲的素描，其實只完成了一半。可以看得出來，左邊的雲，只勾勒出簡單的形狀。中間的部分則是以一樣的斜線畫出色調。最右邊雲的形狀周圍，則是以最深的線條畫出色調，同時也表現出質地感與輪廓。

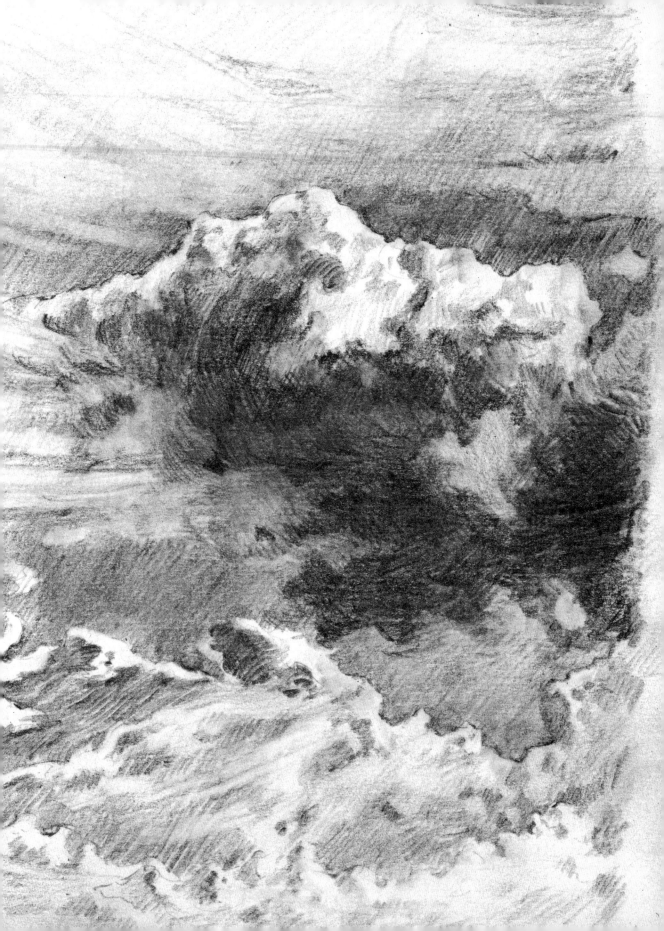

頭髮畫法（練習）

你需要：

— 10-45分鐘

— 鉛筆與橡皮擦

— 畫紙、照片或影印模特兒的圖片

畫頭髮時，可以畫有些髮絲飄垂下來，或是整個梳理好、放下來，也可以畫綁起來，或是編成辮子。千萬不要一根一根畫頭髮，而是先把頭髮當成一個整體，畫出頭髮的形狀，找出適合同時畫頭髮色調與質地感的線條來畫。不同的髮型要用不同的線條來畫。

請臨摹下一頁的圖。先畫出頭髮的輪廓與色調的形狀。然後依照髮絲的方向一層一層畫出色調與質地感。最後畫上最深的線條，然後用橡皮擦擦出光線閃爍的部分。畫完這個練習之後，可以用這個畫法來畫照片上的人物或真實的人物。

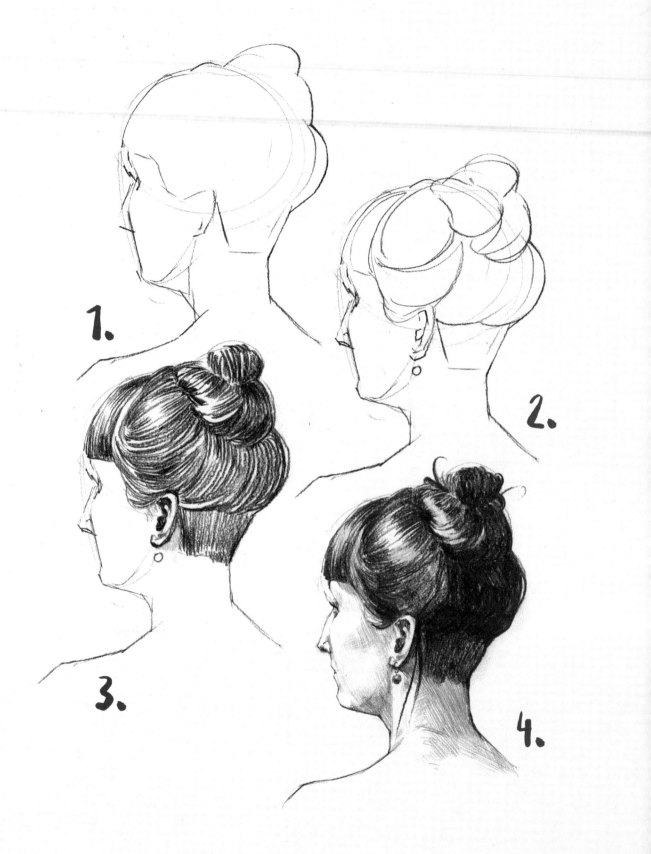

1.

2.

3.

4.

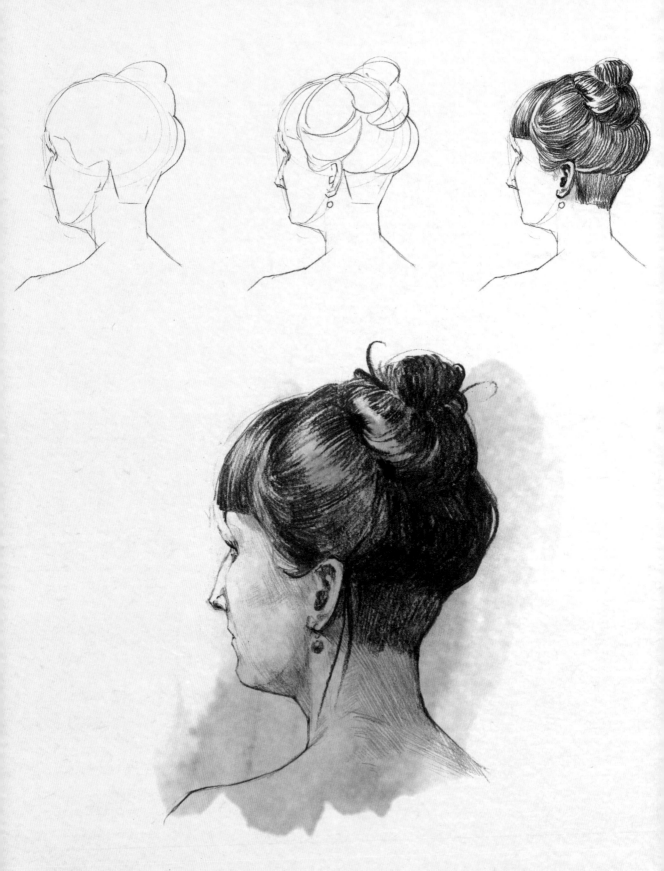

在這裡
練習

PART 02: 感受
織物畫法（練習）

你需要：

— 45分鐘

— 鉛筆

— 有印花的床單

綯巴巴的床單有很多的摺角與凹處，是一個可以畫很久的主題。綯綯的床單看起來有點難畫，建議一次畫一個部分，先從主要的摺疊處畫起，因為這會決定床單怎麼垂落。然後畫陰影的形狀，包括比較小的摺角處，最後再畫因為綯壓而變形的床單花紋。

你可能得一次全部畫完，因為只要一移動床單，就不可能擺回原來的樣子。首先，讓一條床單垂落下來，這樣才能製造出自然的綯摺，然後在第104—105的頁面上畫。畫到床單的花紋時，只要畫看到的形狀，而不要畫你以為床單鋪平時的花紋樣子。

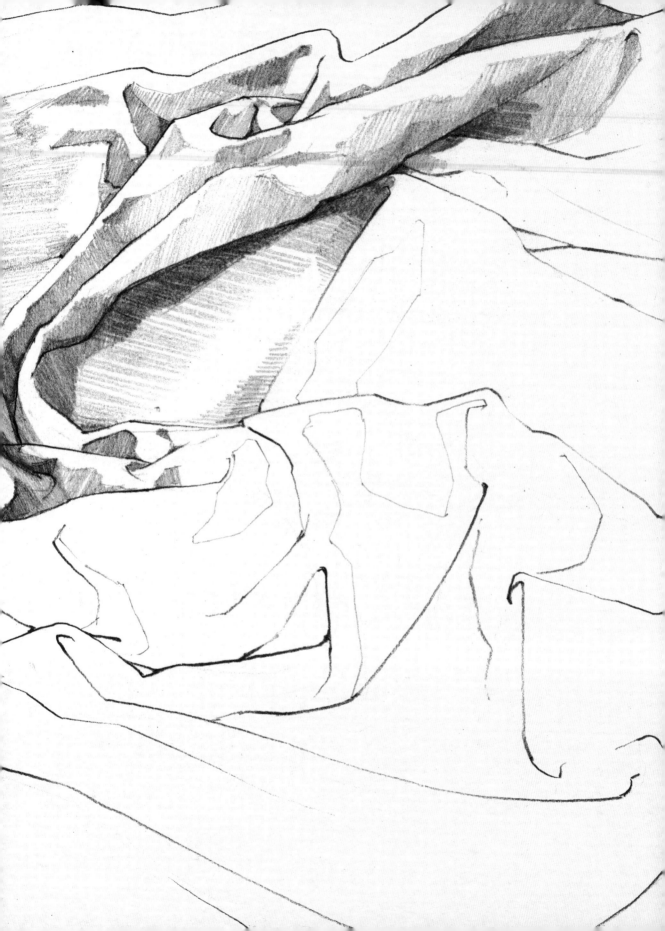

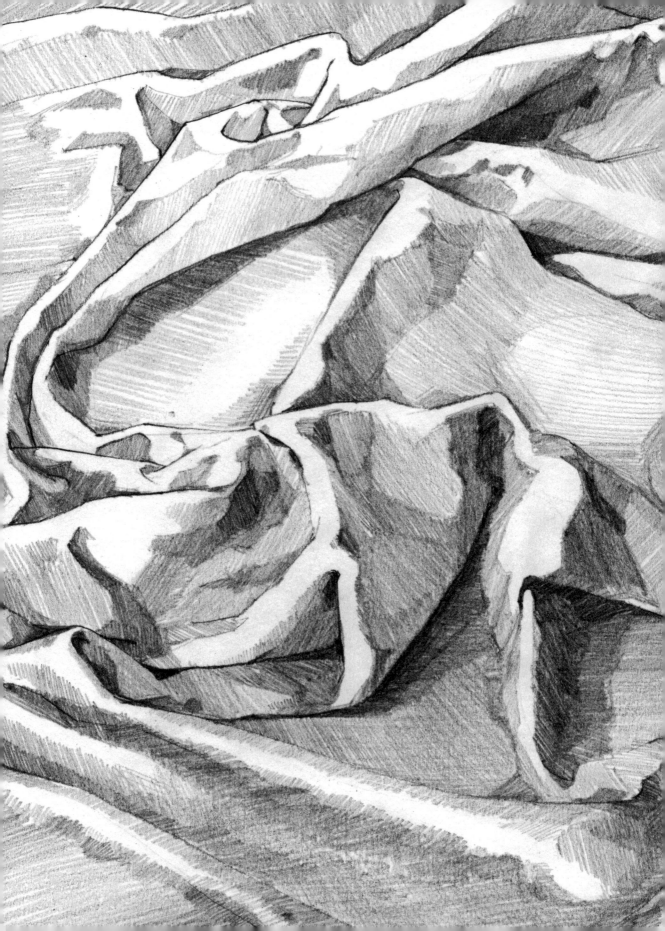

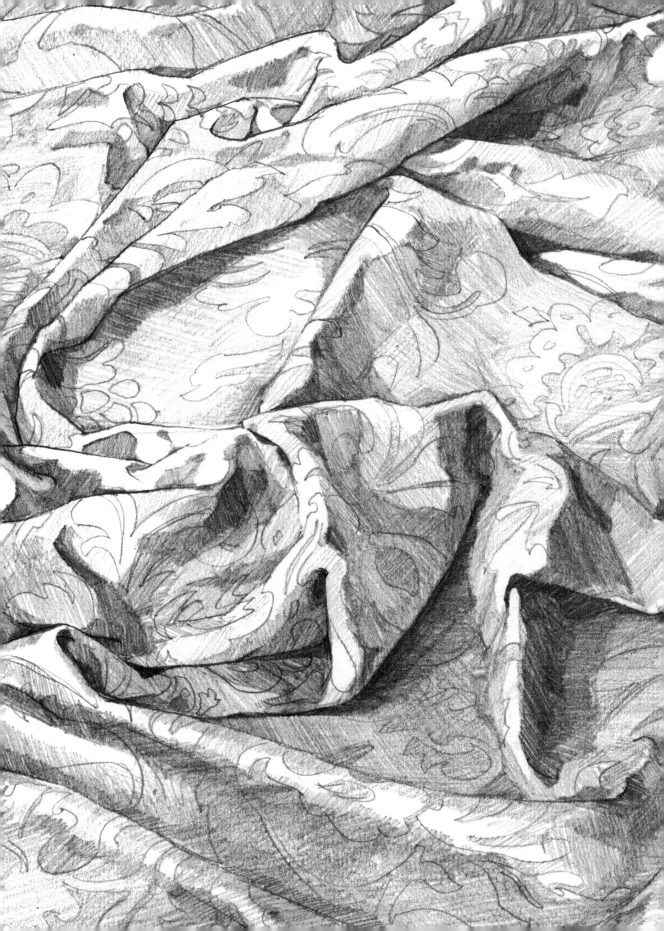

在這裡
練習

遠近與細部

在畫位於遠方的主題時，要把細部畫少一點，畫近的地方時則多畫一點，這樣會讓畫面看起來有空間的深度。

你知道遠方的樹上會有許許多多的樹葉，雖然你真正看到的是一團綠綠的形狀。只有靠近時，你才會看到葉子的紋路與樹枝間的空間形狀，也只有更仔細看樹枝，才會看到各個葉子的形狀。線條不必畫得太多，剛好就可以。

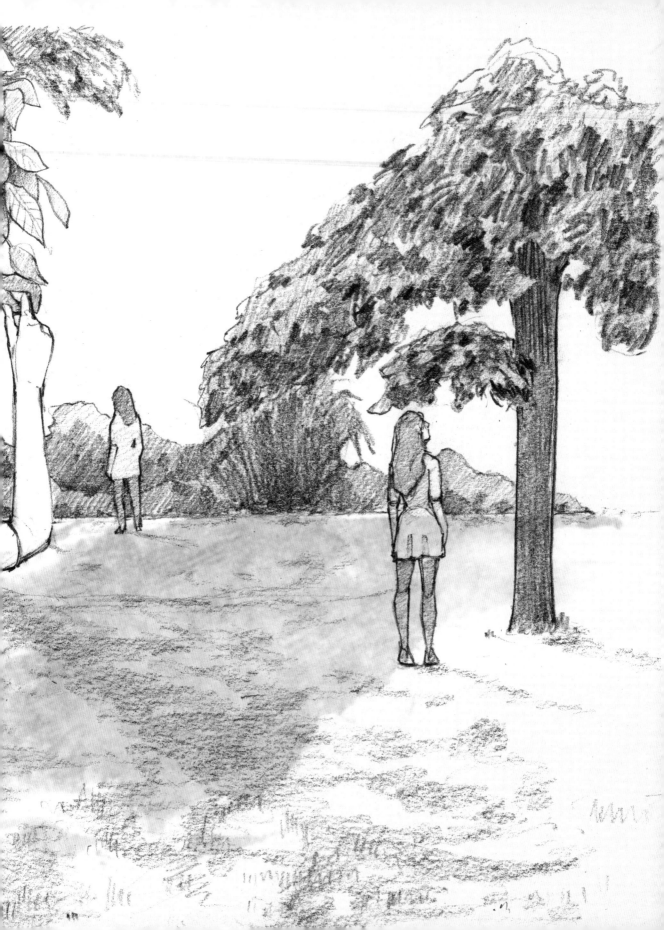

植物畫法（練習）

你需要：

— 1小時

— 任何筆都可以

— 樹或樹叢

這個練習中你可能用到的畫畫方法，會因你與樹木的距離而不同。找一些枝葉繁茂的樹或樹叢，前面最好有一些空地，畫3幅畫。

首先，來畫葉子；觀察每片葉子的形狀，還有它們之間的空間。接著，往後站，這樣才可以看見整棵樹。現在，畫下來。注意整棵樹的輪廓，用跟畫質地同樣的線條畫色調。最後，再往後站，看到主題與周遭的樹與樹叢，把它們當成一整個形狀畫下來。

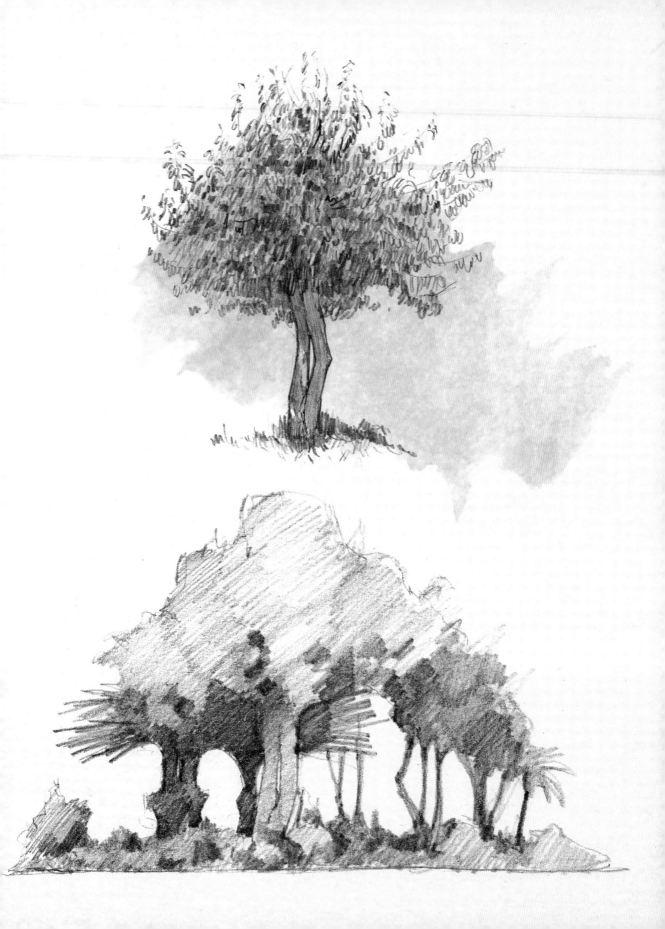

在這裡
練習

熟練

要畫得出色，得先學會好好觀察這個世界。你花越多時間觀看與練習，眼睛所看到的世界會越來越反映出其真實的樣貌：之前阻擋你的那些先入為主的想法，會開始對你有幫助。

看見與知道是相互作用的，所以當你觀察某個物體越多，就會越瞭解，而當你越瞭解時，就會看得更清晰。

觀看、感受、熟練

本書前面的部分主要著重於核心技巧，包括：幫助你看到輪廓、形狀與色調深淺的感知技巧；讓你察覺到形體、動態與表面質地的共感技巧；幫助你發展出個人風格的畫線條技巧。這些技巧在畫畫過程中都是可以變化的，而且第一部分與第二部份的練習可以幫助你精進。接下來本書這個部分，將會引領你實際應用，並且不斷改進，畫出自己滿意的作品。

畫畫的技巧

畫畫的技巧其實是一種工作方法，就像料理書的一道食譜，裡面列出所有基本材料（也就是主題與用具），還有步驟。和做料理一樣，要讓畫畫過程順暢是需要技巧的，當然直覺與經驗也會發揮一定的作用。有些藝術家對自己的技巧諱莫如深，就像大廚不會公開自己獨特的醬汁秘方，而本書會將技巧部分

用簡單的方式加以敘述，希望讀者自己發揮。你可以嘗試各種新的技巧，以自己的偏好來調整，並加上自己的點子。一旦你確立了畫某種主題的技巧，不論是自己發展出來的，還是學來的，你都會發現畫畫越來越簡單！

由內而外VS.由外而內

很多畫畫的技巧都是利用簡單的形狀來畫出眼睛看到的事物。有兩種最常見的方式：一是減法方式，就是先畫出大的、簡單的、塊狀的形狀，之後再像雕刻家一樣，從一大塊石頭或木頭慢慢雕琢；二是加法方式，先畫出形狀的內部輪廓，然後用線條往外加上，就像先做出一個鐵線人，然後再把黏土一層一層加上。兩種方式都行得通，有些技巧甚至是結合兩種方式一起應用。

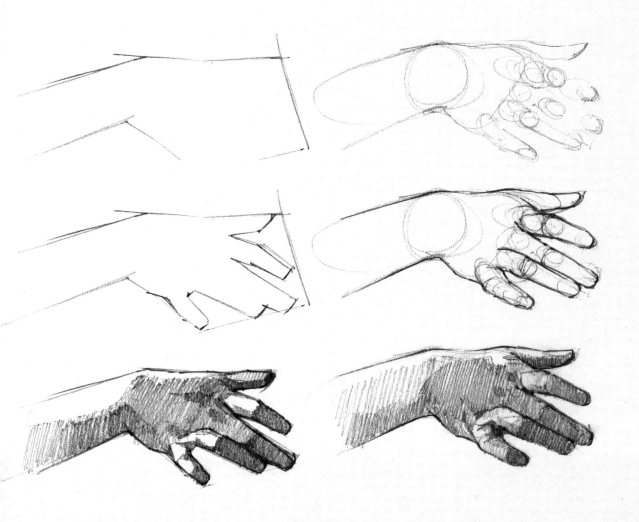

左：由外而內
右：由內而外

手的形狀

有一個結合由外而內與由內而外畫法的技巧，很適合用來畫手部。先輕輕畫出大概的輪廓，確認要畫的大小，待會繼續畫時再擦掉。從較大的形狀開始慢慢畫出手的細部，然後用清楚明確的線條畫完。

1.

勾勒

快速將觀察到的形狀，畫出輪廓，這樣可以先大致知道整個手長什麼樣子，並且確認大小。

2.

大的形狀

用明確的線條畫出整隻手大概的形體，就像是從木頭雕出來。

3.

突起處

輕輕畫出圓形的輪廓，來確認關節與手腕的位置。

4.

負空間

繼續畫手的細部，以及手指之間的負空間。

5.

線條

擦掉一部份的輪廓草圖，然後繼續依據剩下的草圖畫出整隻手的邊緣。不妨用活潑輕快的線條來畫。

6.

色調

輕輕畫出陰影的部分來表現手的立體感，並且用線條來畫出手的表面質地感。

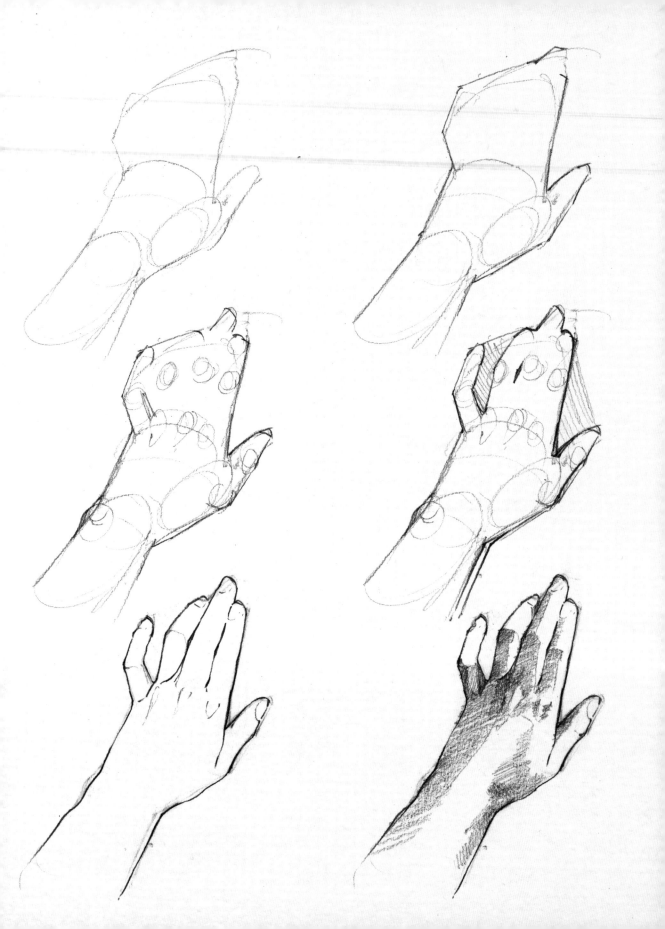

手（練習）

你需要：

--- 15分鐘

--- HB與2B鉛筆

--- 你的手

草圖輪廓線可以協助你畫出圖形；一開始先用筆芯較硬、顏色較淡的鉛筆來畫，可以避免太早畫出顏色很深的線條，才不會影響最後畫的圖形。

坐在桌前，確定素描本放好了（如果是另外拿畫紙來畫，可以用膠帶把紙黏在桌上）。用慣用手拿著HB鉛筆，輕輕拿著就好。確定一下光線是否充足。運用本書前面所提的畫畫技巧，先好好觀察自己的手，一邊畫，一邊繼續觀看。等畫完輪廓草圖了，再換用2B鉛筆畫細部與色調。你可以在本書的空白頁或素描本上多練習畫不同的手部姿勢，也可以拿鏡子照著畫，或請別人當模特兒，讓你從不同角度來畫手。

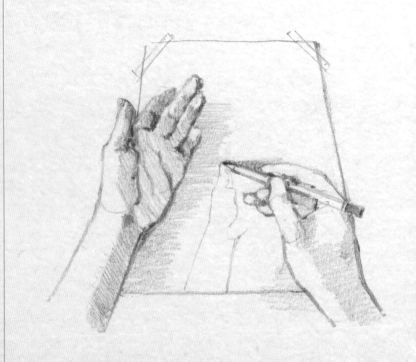

在這裡
練習

在這裡
練習

側臉（練習）

你需要：

— 5-20分鐘

— 鉛筆與橡皮擦

— 某人的側面

人的側面有很清楚的輪廓，畫起來較為容易，而且不像正面要畫得很對稱。當模特兒不是正面對著你時，正好可以趁機輕鬆地畫下來，不必像畫正面那麼正式。你可以在車上、咖啡館或家裡，畫家人或朋友的側面圖來練習。

這個練習包含由內而外的技巧。先畫出一些簡單的形狀顯示頭部的大致構造，例如先畫出頭顱與脖子的確定形狀。接著很快畫一些顯示比例的短線（等下可以擦掉），就像支架一樣，待會在上面繼續畫五官的部分。輕輕擦一下草圖線，能稍微看得到這些線條就好。然後從眼窩部分開始畫，用眉毛作為起點。先畫五官的部分，而不要先畫側臉的部分。在第122頁上會有步驟圖可以參考。

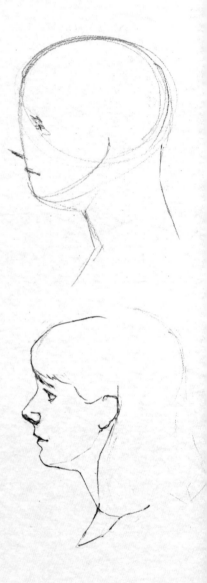

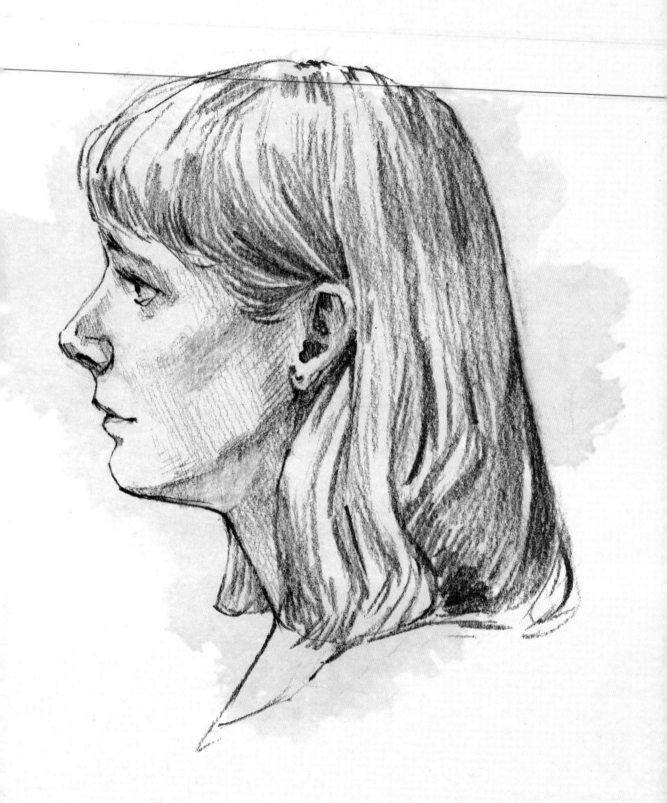

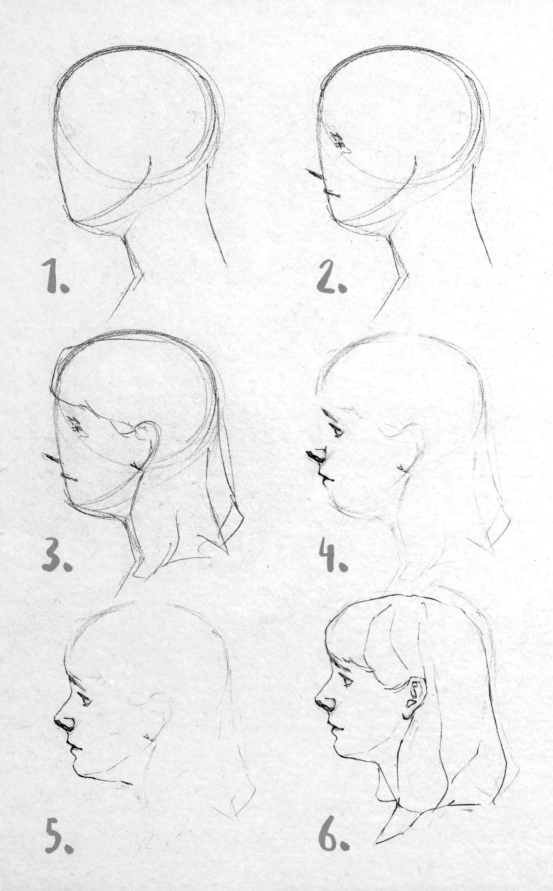

1.

2.

3.

4.

5.

6.

PART 03: 熟練
透視法

透視法可以幫助你在平面上畫出三
度立體的空間。你不需要知道透視
法的原理是如何運作,但瞭解一下
有助於預期畫出來的效果為何,還
可以提供一個框架,讓你在其中畫
出想像的空間。你會發現,對於特
定的主題,透視法呈現的效果顯著
不同。所以在面對有難度的主題
時,要盡可能熟悉透視法的畫法。

下面幾頁將介紹透視法的基本畫
法,你可以以此為基礎,再進一步
學習。

前縮法

「前縮法」通常用來形容使用透視
法畫單一主題的效果。當主題看起
來前縮時,沿著視線所看到的長
度,會比與視線垂直所看到的長度
短,儘管實際上兩者長度是一樣。
從下圖即可以看出這種視覺上的變
形,這裡是從比較低的視點來畫這
位斜靠著的人物:比較靠近觀者的
這隻腳看起來特別大,而旁邊距離
較遠的那隻腳則小很多。當你要畫
特別前縮的人物時,請用下兩頁所
介紹的測量方法,好畫得更準確。

距離與大小

主題在越遠的地方,看起來就越
小;當你畫了很多在廣闊空間的小
物體時,就會發現這點。先很快地
標示出主題的最上方與最下方,這
樣可以幫助你抓到它們的比例。

顏色與色調

主題離觀者越近,它們的顏色就越
鮮明,淺色調的部分就越明亮,深
色調的就越黑暗。因為大氣的關
係,遠方的物體會看起來色調沒那
麼清晰,也比較淡。

這點在觀看風景畫的廣闊空間,或
在畫霧濛濛天氣時會格外明顯。大
氣透視法的效果能在作品中創造出
一種戲劇性的氛圍。

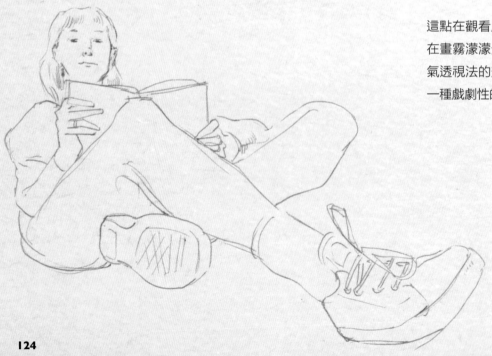

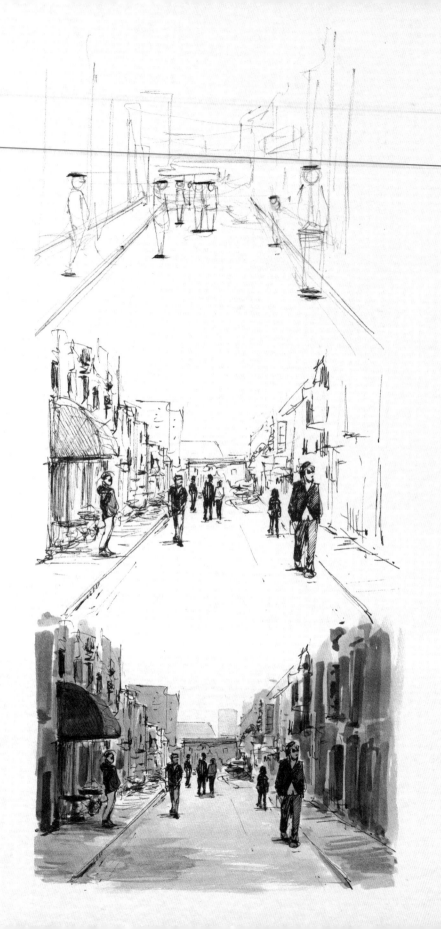

測量的工具（用具）

用眼睛來估量比例，可以訓練自己做更準確的判斷，但是，有些簡單的工具也可以協助你觀察測量。一枝鉛筆、一支直尺或鉛垂線都是非常好用的工具。

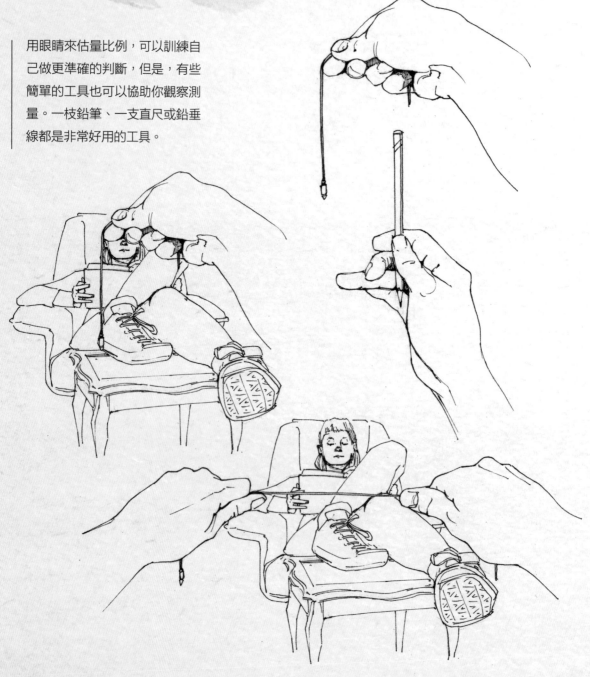

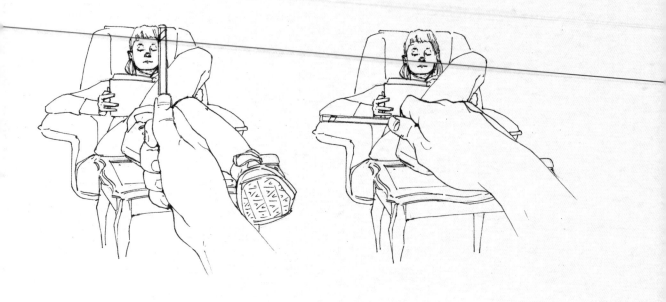

測量距離

把鉛筆頭對準要測量的主題，用大拇指往下移動來測量。你可以用你量的這個距離，與量其他部分的距離做比較，並且檢查畫在紙面上的比例。這就是所謂的「比較測量法」。「目測法」則是把看到的大小畫在紙面上。

確認角度

閉上一隻眼睛來看眼前的東西，把鉛筆拿在一個手臂長的距離，將鉛筆頭對準主題的某一端，以此來檢查自己畫的角度是否正確。

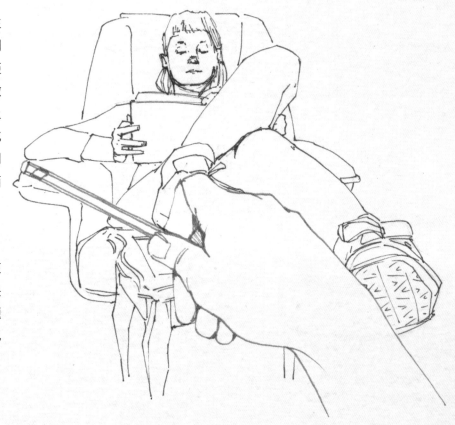

人形畫法（練習）

你需要：

— 15-30分鐘
— 鉛筆、橡皮擦跟取景器
— 一個斜躺的人

從一個很極端的角度觀看一個人體，會比較像在看景物而非人物。從特殊角度來畫人物，可以訓練自己的眼睛去找尋意想不到的形狀，並且剛好可以練習目測法。這個練習很適合用來畫海灘上做日光浴的人、室內寫生課上斜倚的模特兒，或者躺在沙發上的家人。

找一個非尋常的角度來畫斜躺著的人。先在上下左右標示出人物姿勢的邊界，然後如前頁所示範的，用鉛筆確認人物的高度與寬度，若有需要就直接修正。畫出最大的形狀，然後畫出負空間以及旁邊的家具，來幫助你找到正確的比例。

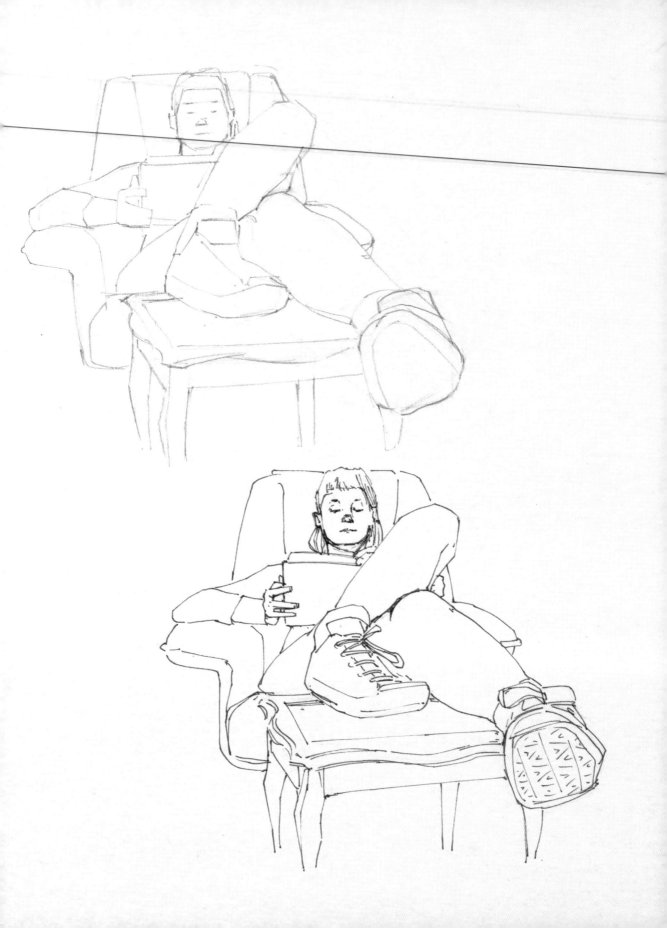

在這裡
練習

單點透視法

線性透視法的原理是，兩條平行的線會自觀者向後退去，最後在遠方的水平線上交會。這個交會點稱做消失點。

雖然在大自然中不太找得到直線是這樣消逝，但在人為的環境中卻到處可見。我們大部分的建築與道路都是以格線方式設計，它們垂直的線條與地心引力對齊，水平面則與地平面平行。所以我們到處都能夠看到這些線。

以單點透視法畫的圖只有一個消失點，而且此時你跟主題是在同一個平面上。先想像自己正透過牆上的大片玻璃窗往裡頭看一個房間，在玻璃窗的這個平面上，從房間邊角延伸出去的線會一直往裡匯聚到消失點，只是被房間裡的牆所遮蔽。只要房間裡所有的擺設是與房間的某個邊角（面對你的玻璃窗）對齊，那麼你用來畫房間的同一個消失點，也可以用來按照透視法畫房間的擺設物。

在下面這張有引導線的圖上，畫一個房間與裡面的擺設。

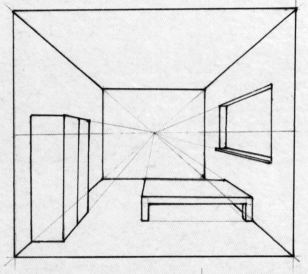

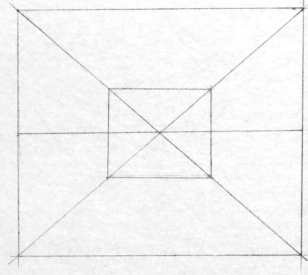

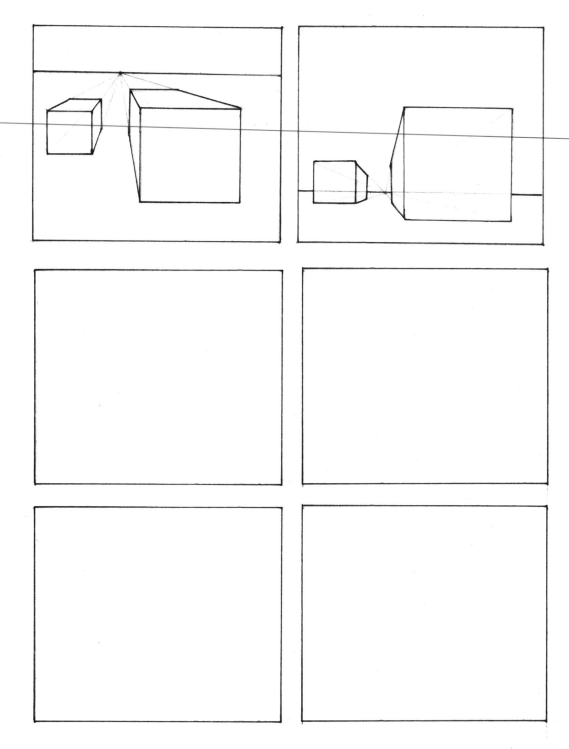

改變與你視線平面所對應的水平線或消失
點，可以讓你從不同的角度來畫主題。

試試先想像一個空
間，然後運用透視法
畫出簡單的方塊物。

兩點透視法

當你站在一個四四方方形狀的邊角時，會看到兩組平行線往後退到不同的消失點：一組在一個方向，另一組在別的方向。消失點很有可能是在你的畫紙之外。

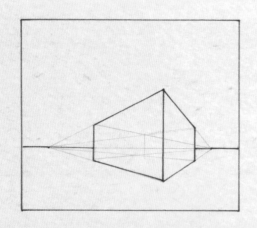

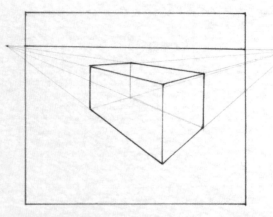

畫一條水平線，並在上面加兩個點。然後參考上圖，以這兩個點畫出一棟建築。

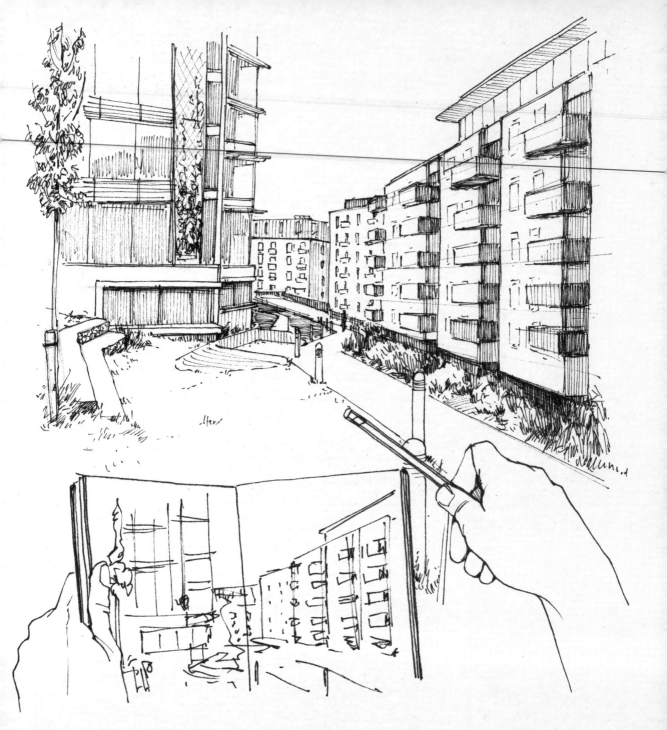

線性透視法的原理可以幫助你畫出想像中的三度立體空間，也可以幫助你畫目測速寫。當你要快速畫出一些城市街景時，可以用鉛筆先測量那些平行線的角度，大概判斷一下消失點，然後以這些消失點來畫其他部分。除了這些基本的法則之外，關於透視法還有許多可以學習的，可以進一步研究。

城市速寫（練習）

你需要：

— 充裕的時間
— 鉛筆、橡皮擦與一般筆
— 建築物

一群林立的建築物，是很適合運用透視法來畫的主題。畫這些建築物重複的長方形形狀需要一點時間，所以要先留點時間來畫。

首先，找個舒適的地方坐下來，花點時間找尋吸引人的構圖（關於構圖請見第144頁）。先把眼前看到的最大形狀畫下來，這時候還沒用到透視法。接著很快畫下大概的構圖，找出一組平行線以及它們在水平線上的消失點（很有可能消失點會在紙面之外看不到的地方）。利用這些線來找出其他相關的線，以這些線做為支架結構，一一畫上其他部分。你可以在下面兩頁練習，先用鉛筆畫，最後再用簽字筆畫完。

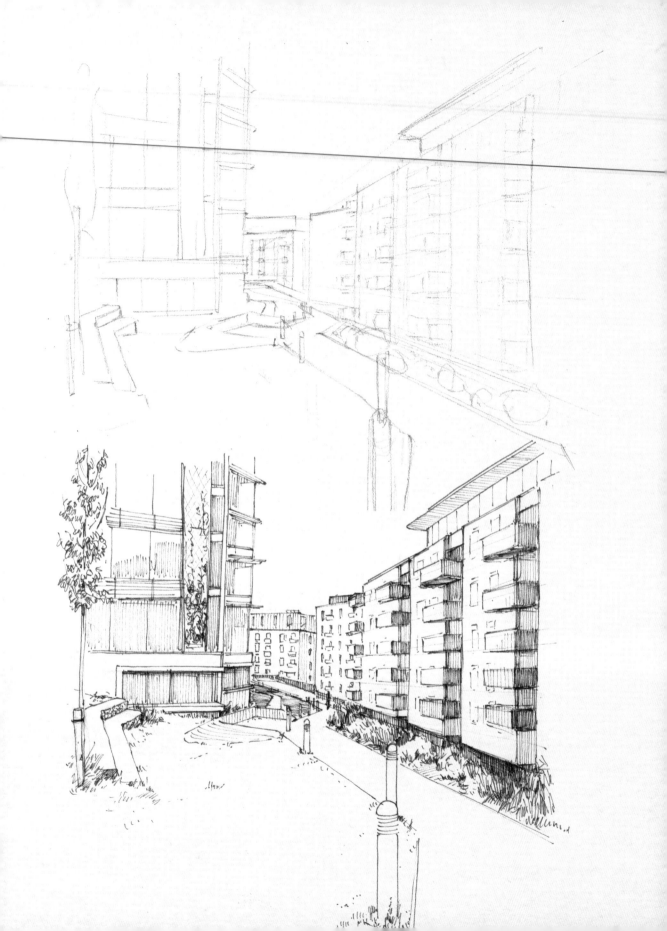

在這裡
練習

選擇

畫畫是一種選擇的過程。你一邊畫，一邊會出於有意識或無意識地選擇畫畫用具、主題與筆法，這樣所創造出來的結果是獨一無二的，也代表你所見到的世界。

在練習畫畫的基本技巧時，你會著迷於要「如何畫」，但是越來越上手之後，就能把焦點放在「為什麼而畫」。知道自己為什麼而畫可以讓練習畫畫這件事壓力大減，也可以幫助你更精益求精。在開始畫之前，問問自己畫畫是什麼，還有自己是為了什麼而畫；有清楚的意圖可以讓你決定要以哪種方式來畫。

畫畫是一種記錄

畫畫可以提供一個機會，幫助你長期觀看事物，並且將所見到的事物烙印在腦海中。簡單的速寫小圖可以協助你記住在現場看到的景物，之後再考慮是否要畫到畫紙上。旅行時畫的速寫可以帶領你記起當時見到的景象。用畫畫做為一種記錄，往往都是給自己看的，而速寫的草圖則可是珍貴的紀念物。

畫畫是一種過程

有時候畫畫就只是一個過程，幫助你更專注地觀看，或是讓你練習筆觸。你或許會用邊看邊畫法或抽象畫法做為一種冥想的方式。當把畫畫當成一種過程時，就無須批判自己畫出來的作品。

畫畫是一種視覺語言

繪畫跨越了語言的隔閡，是用來描述視覺上或空間上的點子的最好方式。例如招牌，就是一種純視覺的溝通方式，漫畫則是透過連續性的圖像來說故事，建築師的圖則包含了給工程師與施工者的指示。做為溝通之用的繪畫以傳達訊息清楚為主，而非美感的呈現。

畫畫是一種創造

畫畫可以做為一種想像力的導線管，例如人物角色的設計、家具的設計，或一幅畫的構圖，透過你的素描本才得以面世。有些點子之所以形成，有時似乎是靈光一閃般出現在眼前的畫紙上，而其他點子則是重複練習之後才會慢慢出現。創意性的畫畫通常比較不完整與隨性，而且不太具像，但卻想像力十足。

畫畫是一種藝術創作

在畫畫過程中會使用到的觀看與畫線條的技巧，也能運用在創作版畫、雕刻、繪畫、影片製作或攝影上，對於畫畫的感受力一樣也可以運用在以上的這些領域。畫畫本身就是一種藝術創作，不論原本創作時是為了創作藝術作品，還是之後被認為是藝術作品，它就是一種「藝術」，也是最可能以藝術類別被評論。一幅畫是畫得好還是不好，端視它被呈現的背景為何。這並不是說我們不能去評價一幅作品的好與壞，只是作品好壞與它的意圖和表現方式有關。

畫面

畫面就是你畫出圖像的空間所在。畫紙的四個角在先天上就界定了你的畫面，但你也可以選擇畫在不同的空間裡：你可以先畫一個方形的框，再在裡面畫上自己想畫的圖。

畫面的空間與方位會很明顯改變你如何構圖。如果主題適合細長形的風景畫形式，可以先畫一個長方形的框，然後在上面繼續畫。如果主題適合方形的畫面，就畫一個正方形的框，諸如此類。

構圖

構圖是指將不同的區塊安排在一個畫面上。你可以不管那些構圖的法則，直覺地畫出構圖來；也可以看著想畫的主題，然後調整視線角度，直到覺得眼前的圖像角度對了！開始畫了之後，可能會發現這個圖像還真剛好符合很多構圖的原則。一個經過深思熟慮的構圖，可以引導觀者的視線去觀看，讓畫作就像在說故事一樣。

支架

在畫面上勾勒一些簡單的線條，可以幫助你規劃構圖，成為作品的主幹，就像陶土雕塑品的主幹是裡面的鐵線支架。在練習構圖時，可以先將主題簡化成一些簡單的線條，檢視一下整體的作品看起來如何。也可以將其他藝術家的作品用簡單的線條大致畫出來，來瞭解藝術家是怎麼構圖。

剪裁

如果畫了之後想要改變畫面空間，隨時可以擦掉原本畫的，要不擴大，要不就是縮減。你可以嘗試看看將同一個主題做不同的裁剪，來達到完全不同的效果。

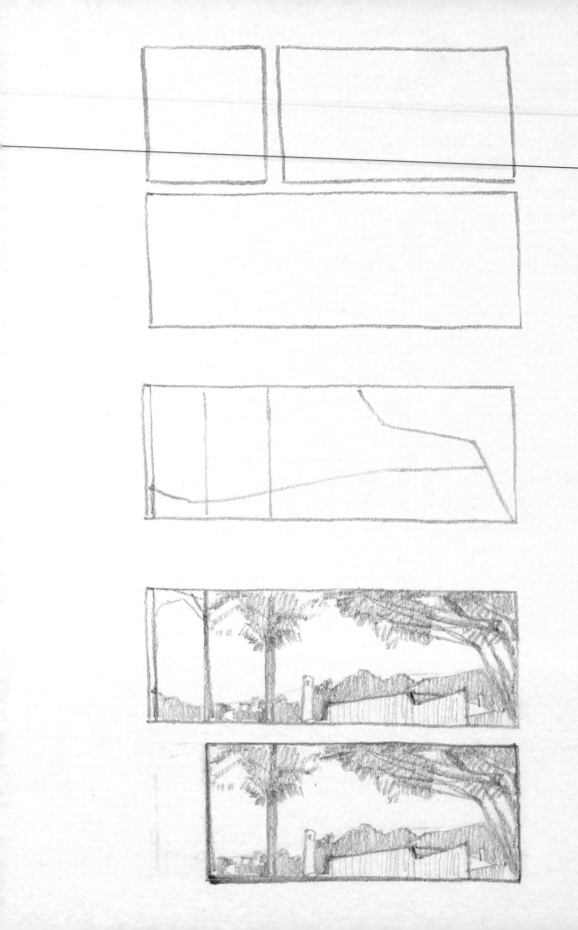

小圖（練習）

你需要：

— 每天10分鐘
— 取景器與鉛筆
— 任何主題都可以

如果花點時間找的話，吸引人的構圖是隨處皆有。眼睛總是會被有趣的形狀吸引，你可以透過眼睛好好觀察這個世界，然後多多練習構圖速寫。

取景器（請見第30頁）可以幫你找到構圖，就像相機的鏡頭可以幫助攝影師取景一樣。先把取景器拿在面前，找尋有趣的構圖。除了找到有趣的主題，在取景器的框框理，還可以找到許多有趣形狀的組合。

快速畫下看到的形狀與色調，先不必畫細部。就先畫在素描本上即可，等想畫得更完整時，再回去繼續畫。在下一個跨頁上，不妨連續10天畫下構圖的草圖，在第148-149頁上則可以試試畫更多的小圖。

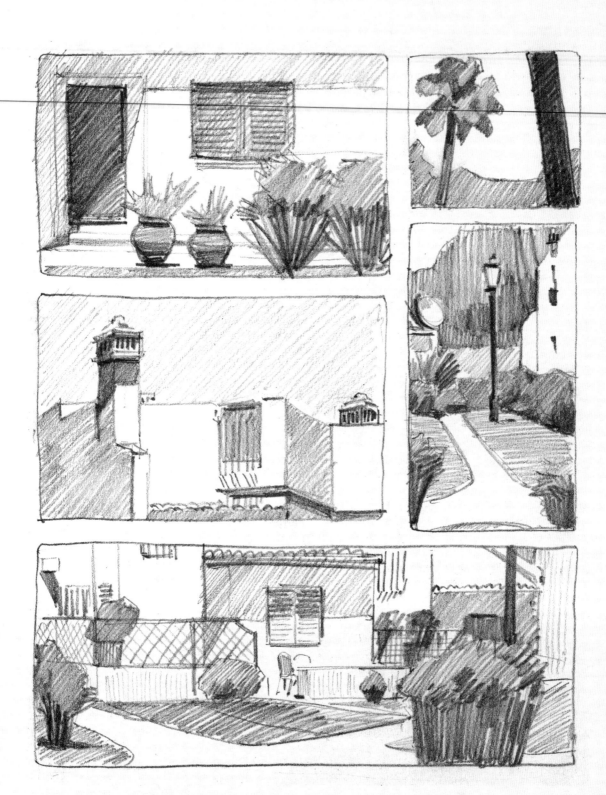

在這裡
練習

在這裡
練習

養成好習慣

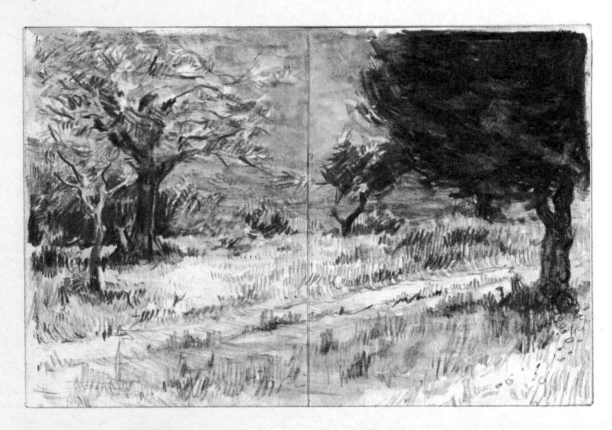

關於構圖，還有很多常見技法可以運用來精進構圖能力。這些技法除了當成法則運用，還可以在設計構圖時，用來判斷畫畫習慣是好或是不好。如果覺得哪些構圖法則有幫助，可以進一步去多瞭解，另外也可以藉由批判性地觀看其他藝術家的作品，借用他們的點子用在自己的作品上。以下是一些可以參考的法則。

色調形狀的平衡

要建構出好的構圖，先不要去想要怎麼畫主題，而是先考量明暗色調形狀如何在畫面上平衡。例如，在上圖，你可以把右邊的樹木視為一大塊黑色的形狀，跟左邊的樹叢互相平衡，而山坡的線條則是橫越畫面將兩者連接起來。

引導視線

好的構圖會引導觀者視線觀看整
幅畫。在構圖時，可以想像某個
人可能想先睹為快，那麼這人的
視線會怎樣在作品上遊移。右邊
這幅作品其實是希望引導觀者看
到畫面中間隱藏的3個人物。觀
者一般很自然會先看到畫面下方
的寬闊台階，接著要嘛是受到垂
掛的植物與街燈引導直接朝上，
要嘛是稍稍拐個彎往右，直到最
右邊的深黑色形狀停下來，然後
再往上沿著牆頭往回，看到另外
兩個人物。

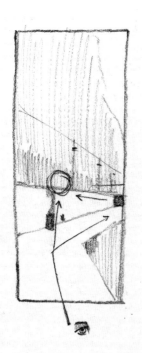

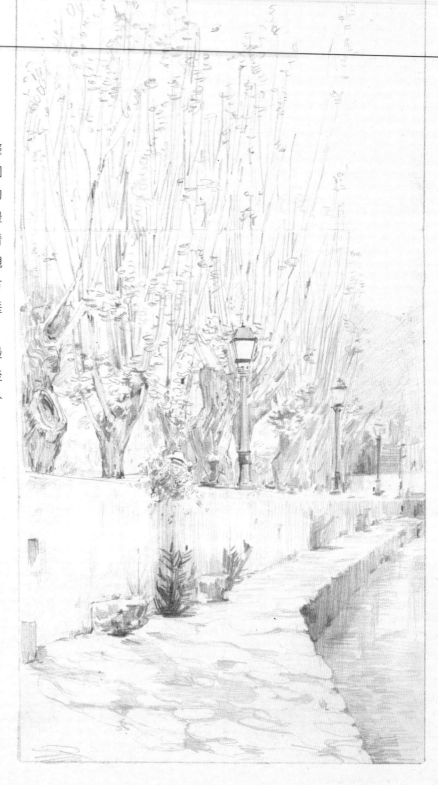

PART 04: 選擇
抽象畫（練習）

你需要：

— 15分鐘
— 偏好的用筆
— 構圖草圖

抽象畫就是「由裡抽取」的畫法。抽象畫是指將畫面圖像拆解到只剩基本元素：當一幅畫不再有正確的圖像描繪，作品的成功與否就取決於好的構圖和吸引人的筆觸。

在這個練習中，你要先影印自己之前在第146-147頁上畫的構圖草圖。

選其中一個草圖，把它倒過來，放在本書旁邊，接著選擇其中的一小部分，重新畫在本書第154頁上，簡化畫出色調形狀即可，不必管原本的構圖為何。然後用不同的筆觸線條，把新的構圖畫在第155頁上。先想一下要如何在畫面上搭配色調或圖形的形狀，也想想不同的線條如何創造出抽象畫的質地感。一邊畫一邊調整，直到形狀與線條都搭配合宜。你可以發展出自己的抽象畫法，或是以顛覆傳統的方式來觀看。

在這裡
練習

接下來呢？

如果你已經把這本書都畫滿了，請記得還是要繼續畫。如果本書中的每個練習，你都跟著練習過了，而且還另外找了本子繼續練習畫，那麼你已經打下很好的基礎，在這基礎上你可以繼續精進繪畫技法。現在你要做的就是放輕鬆繼續畫，同時移除可能會阻礙你畫畫的因素。

時間

在週間另外留一些時間給自己畫畫。也可以參加畫畫社群、找朋友一起畫畫，或者隨身帶著畫畫本，利用短暫的空檔畫個速寫。

信心

下定決心繼續畫畫，並且告訴自己，還得經過許許多多的練習，才能夠揮灑自如，對自己畫的作品充滿信心。享受練習的過程，同時從本書學到的技法中，牢記自己最喜歡的，這樣就可以常常多多練習。

用具與主題

把畫畫用具放在一個小包包：包含一本素描簿，還有筆袋或筆盒，裡面裝著自己喜歡的畫畫用具。如果不巧身上沒帶著這些用具，可以用找得到的筆即興記錄下來，之後再畫到素描本上。你可以在第6-9頁上找到適合現場畫的練習或是有興趣的主題。

用具清單

你需要：

- 鉛筆
- 橡皮擦
- 削鉛筆器
- 柳條炭筆
- 炭鉛筆
- 定型液
- 原子筆
- 簽字筆
- 沾水筆或蘆葦筆
- 印度墨水
- 面紙
- 取景器
- 鐵尺
- 美工刀
- 切割墊
- 厚紙板